LIVING
IN
DESIGN

STORIES OF
16 DESIGNERS

從　衣食住閒　開始

活在設計

策劃
嚴志明、香港設計中心
作者
凌梓鎏

創造，由生活開始

堅持所相信的，努力前行，從來不易。

在紛擾多變的世代中，更需要同行人共勉。

萬分感激香港設計中心願意一直共行，令「生活就是設計」電台環節從二〇一七年起，無間斷走到現在。無論是介紹年輕設計師專業，他們在本地的發展及海外駐留經驗、不同機構在地方營造方面的嘗試，以至設計思維的貼身應用，我們始終相信：創意有價。

希望本結集的生活化例子能夠為大家帶來啟發，擴闊想像。在自身的領域及角色裡，馳騁於無邊的創意世界。

創造，由生活開始。

葉泳詩
新城知訊台《世界隨意門》節目主持、監製

創意和設計的價值

今時今日，不少人對設計仍存有誤解，以為聘請一位設計師，創作美輪美奐的物件，那就是設計。其實設計不只關於一件產品、一個平面或一個空間，而是一種思維。而設計思維作為一套以人為本的解難方法，更能跨界應用於各行各業。試想想，當你推出教育課程，便要為學生設計學習體驗；當你開設書店，便要為讀者設計閱讀體驗。設計與我們的生活息息相關，而此書的主題正是「生活就是設計」。

我大學畢業後成為執業建築師，那時對「生活就是設計」的領悟，只聚焦於建築設計的厲害之處。從前我們用石頭蓋房屋，現在可用太陽能玻璃幕牆，建築可謂標誌著人類文明的發展。而設計一幢建築物，要考慮地理環境、天氣、用者需要等因素，建築師能同一時間解決很多問題，當時我自覺很了不起！後來隨著閱歷增長，我明白要興建一座建築物，需要很多單位互相協作，才能造就優秀的設計。各個單位各司其職，包括制定政策、提供資金、研發科技等，建築師的工作只是當中一部分。今天再談「生活就是設計」，我體會到設計師不應

自大，亦不必妄自菲薄，因為社會上不同崗位的人都要做好本份，大家才能共同協作，發揮設計的力量，推動城市不斷進步。

香港設計中心致力推廣創意和設計思維，就是為了促進社會的高效協作。近年我們夥拍新城電台節目《世界隨意門》，主持「生活就是設計」的訪談環節，並將內容出版成書，引發大眾對設計產生興趣。這次再接再厲推出第三本書，訪問一眾本地設計師，從「衣」、「食」、「住」、「閒」四個生活範疇出發，分享他們如何看設計與日常的關係。書中十六位主角都是香港設計中心「DFA 香港青年設計才俊獎」的歷屆得主，是經過千挑萬選的精英，大部分都在得獎後獲贊助赴海外實習或進修，他們對「生活就是設計」的看法，相信會令大家產生共鳴。

從書中字裡行間，你會感受到每位設計師對創作設計的熱情，他們花盡心思，在各自的領域中打造優秀設計，為社會創造價值。設計為香港八大創意產業之一，是我們的城市邁向高增值和多元化經濟體的新動力。我常說，香港和倫敦的發展軌跡相近，從前兩地均由製造業、服務業主導，後來轉型至以金融業為核心。現時倫敦積極開拓創意產業作為新經濟領域，其創意產業的經濟增幅已超越了金融業。我們可以此為借鏡，提升香港的競爭力。此書以橙色為主調，象徵英國著名創意產業研究專家約翰·霍金斯先生 (John Howkins) 提出的「橙

色經濟」(Orange Economy)，代表了我們對未來香港創意
經濟可蓬勃發展的期盼。

創意產業的範疇很廣，涵蓋設計、建築、音樂、數碼娛
樂、電影等等，這些正正是大受年輕人歡迎、且適合他
們投身的行業。世界經濟論壇指出，二十一世紀人類
最重要的三大技能，是解決複雜難題的能力（Complex
problem solving）、批判性思考（Critical thinking）和創造
力（Creativity），全都與創意相關。在新經濟模式下，我
們會繼續致力培育年輕一代的設計人才，並提升市民大
眾對設計和設計思維價值的認識。假如有天，每人都明
白及發揮創意和設計的力量，香港定能蛻變為更美好的
城市。

嚴志明
香港設計中心主席

以設計共創美好未來

香港設計中心由二〇〇一年成立至今,轉眼近二十年,我參與了當中一半歷程,回想起來有點感動。十年前我加入香港設計中心時,我們已舉辦很多設計旗艦活動,包括「設計營商周」及「DFA設計獎」等,到近年我們做更多城區活動,令市民感受到設計的窩心和魅力,鼓勵大家擁抱優秀設計,並運用設計思維去解決問題。為了讓更多人認識設計,自二〇一七年底,香港設計中心與新城知訊台的《世界隨意門》節目,合作推出「生活就是設計」的訪談環節。剛開始時,當然是個挑戰,因為我們不知道一個關於設計的電台節目,會否有人欣賞。結果節目一直做到今天,愈做愈有味道,訪談內容更先後衍生了《創意營商——設計思維應用與實踐》、《地方營造——重塑社區肌理的過去與未來》及這次出版的《活在設計——從衣食住閒開始》三本書。

正因這系列的書源於電台節目,受眾是普羅大眾,所以跟以往香港設計中心出版活動相關的刊物有點不同,落地性更強。有些人或許誤解設計是昂貴的東西,甚至是奢侈品,覺得與己無關。事實上,設計並非遙不可及,

而是存在我們的生活之中。香港每一位設計師的個性、思維和創作方向都不一樣，這本書正正為大眾提供一個摘錄，訪問了十六位設計師的設計旅程。從書中，大眾可了解設計的多元性，例如幾位時裝設計師各有不同角度和做法；大眾亦可了解設計師的跨界性，例如修讀平面設計的人，今天做的可以是品牌設計，同時，設計需要很多協作和協同效應。另一方面，此書給予設計師一個途徑，學習分享自己的創作心得和體驗。畢竟設計師除了專注創作，也必須學會跟客戶及大眾溝通。香港設計中心一直用心栽培本地設計師，期望透過出版此書進一步分享他們的創作思維和理念。

二〇二〇年全世界都處於動蕩的時代。新型冠狀病毒、經濟和政治問題同時爆發，生活是艱難的。很多人會說：「現在沒錢了，沒資源了，還談什麼設計？」其實剛剛相反，當未來充滿不確定性，我們更加需要澎湃的創意和鬥志。生活完全失去定律，你如何打這場仗？書中記錄運用設計和創意解決問題的故事，或許能為你帶來一點啟發。舉例說，營商模式該如何？你還不以人為本，認清自己的用者群，好好利用科技，以體驗式的方法吸引客人，如何在市場上與時並進呢？此時此刻，我們更加需要聆聽社會各界心聲，了解不同人士的需要，在社會層面上，這關係到城市發展和競爭力，以及大眾的未來福祉。

有時候，我們看見路邊一棵小草或小花，雖然不斷被人

踐踏，但過一陣子，它又會再次生長。我們能否有這種頑強的生命力，不斷吸收身邊的資源，再加以運用設計思維，創造新機會，令自己跌倒後再站起來？這些都是設計師面對的挑戰，現在就是鍛鍊自己的時間。我相信，優秀的設計能獨特地、劃時代地帶領人群，塑造新的將來。

利德裕
香港設計中心行政總裁

為什麼我寫設計

既然此書主題是「活在設計」，不如談談我在生活中如何遇上設計。

年輕時我升讀大學，選科首幾個志願都與創意相關，設計系是其一。其實當時我對設計一知半解，最後與它擦肩而過，進了傳理系。畢業不久當上記者，在報章副刊和雜誌寫的題材，離不開文化創意圈，而我的設計知識，便直接透過採訪設計師，日積月累而來。有幾年在《號外》月刊工作，是每逢月尾例必與設計師，通宵在辦公室排版的時光。那時燃燒生命地工作，同時對設計真正開竅。一來《號外》對排版設計很有要求，記者外出採訪，設計師會同行，與攝影師溝通，為版面設計作準備，這種做法我在別家媒體不曾見過；二來當時上司是設計迷，交由我做很多設計專題，包括去米蘭家具展（Salone del Mobile）採訪，開闊我的視野。可以說，做記者後因緣際會，設計找上了我。

當然，《號外》說不上是主流媒體，而我做記者至今十多年，眼見在潮流主導的時裝版、家居版以外，會另闢欄

目著力寫設計的大眾傳媒，寥寥可數。遇過老闆說，寫設計不夠「吸睛」；也遇過同行白眼說，寫設計曲高和寡。這次獲香港設計中心邀請我寫這本書，借機來個平反，告訴你一眾本地設計師的故事，也讓你知道，談設計可以是一種閒話家常，因它從來都在生活之中。職業病所致，我有時會想，如果做街頭訪問，請市民列舉他們認識的香港設計師，大家能說出多少個名字？有人沒頭緒的話，更顯出推廣設計師的重要性。香港不是沒人才，單在此書，已有十六位設計師值得你留意。

為此書開始做採訪時，新冠肺炎疫情亦開始爆發。我跟書中大部分設計師早已相識，這回大家戴著口罩相見，做訪問之餘，少不了互相噓寒問暖。那時有時裝設計師剛從外國時裝展，戰戰兢兢坐飛機回港；有家具設計師因工廠停工，產品無限延期推出；有不同界別的設計師，展覽和活動都被取消。在天下太平的日子，不論他們做設計的，或我這樣寫設計的，常被誤看成在「風花雪月」。來到世界大亂之時，反而湧現當頭棒喝，看清設計不是閒角：宏觀至美國太空總署和大量科技公司，紛紛為幫助疫情病者，設計應急呼吸機；微觀至香港天天全民口罩，師奶們在網上討論口罩哪款舒適，你不能再否認，生活每事每物，一片口罩一對耳繩，都是設計。

書中有位設計師說，設計就如空氣，或者你平日不為意它存在，但它無比重要。世局紛亂，還能呼吸新鮮空氣，還能找到空間設計和創作，我們要珍而重之。

凌梓鎏

傳媒人

第一章　衣

第二章　食

第三章　住

第四章　閒

Good Life, Good Design

寫這篇導讀的意義，就像我介紹你看一齣戲，而你未知那是驚慄片、動作片或文藝片，於是我讓你先有個概念，知道可以期待什麼，可以抱著怎樣的心情進場。

要繼續這個比喻的話，此書是談「活在設計」的紀錄片，主角是十六位香港設計師。正如前頁幾篇序提到，這本書的前身，是新城電台節目《世界隨意門》的訪談環節「生活就是設計」，英文名叫「Good Life. Good Design」。生而為人，誰不追求 good life？想達標，我們在營營役役的層面，大概想到需要金錢；在新冠肺炎疫情的陰霾下，大概想到需要健康。如果把鏡頭拉近，將每天起居飲食的時刻，逐一來個大特寫，你會發現事物之所以能便利生活、解決問題、帶來愉悅，其實統統需要 good design。

回想你過得不錯的一天：早上起床，打開衣櫃隨心選衣服，更衣出門上班——那件能配合你心情、適合你工作的衣服，是有人設計的。午飯時間，看見一間新餐廳的招

牌，決定進去試試，發覺食物和環境格調都很好——那個吸睛的招牌和舒適的進餐環境，是有人設計的。下班回家，一屁股坐在梳化休息——那張不會弄得你腰酸背痛的梳化，是有人設計的。晚上在家附近的公園跑步——那個設有緩跑徑的公園，是有人設計的。生活與設計唇齒相依，反過來說，假如上述所有設計都很糟，足以令你整天都過得不順遂。此書訪問一眾本地設計師，他們都曾獲香港設計中心的「DFA 香港青年設計才俊獎」，各自涉獵不同創作範疇，但有著相同理念，就是透過設計改善大家的生活。書中以「衣」、「食」、「住」、「閒」四個部分，介紹設計師們的 good design：有人為地球健康著想，設計環保時裝；有人為提升進餐體驗，設計餐廳的視覺識別（visual identity）；有人為生活添姿彩，設計趣味盎然的家品；有人為改善公共空間，設計特色公園長椅。

看過這些設計師的故事，你會發覺他們不約而同說，設計源自生活。其中有位設計師說：「生活是否只有上班？不只設計師，人人都應該重新留意身邊微細的事物。」此話令我想起英國設計大師 Jasper Morrison 的著作《The Good Life：Perceptions of the Ordinary》。在這本配有文字解說的相片集，Jasper Morrison 拍下和寫下的，全非名師設計品，而是他在世界各地觀察的日常事物。例如他在伊斯坦堡著名的加拉達橋（Galata Bridge）上，看見很多釣魚的人，都用一個木托架加一條粗橡筋的簡單裝置，把魚竿固定在橋邊。於是他們垂釣時，可騰空雙手準備魚餌，

或悠悠然吃件三文治。這裝置是誰設計的？雖然 Jasper Morrison 不知道，但他興奮地指出，這種解決日常問題的思維，正是設計的根本。看過接下來十六位設計師的分享，或者你會開始用 Jasper Morrison 這種眼界看世界，也會因為書中介紹的 good design，而開始欣賞和支持本地設計師。

CHAPTER 1

WEAR

衣

KAY WONG
ANGUS TSUI
YEUNG CHIN
ARTO WONG

看過卡通《聰明笨伯》都知，石器時代的人已身穿獸皮。衣服自古是生活必需品，至今與你天天有肌膚之親，它的設計關係著我們每一個人，以至整個地球環境。

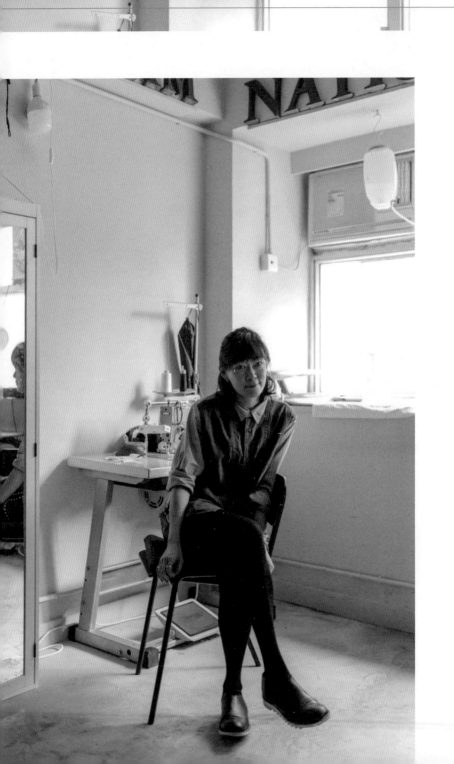

01

治療你的衣櫃

久病成醫

「不斷壓榨第三世界的工人，衣服才能賣得那麼便宜，很變態！他們人工超低，有些染布廠甚至令工人患皮膚癌……你買這些衣服，等於站在不公義的一方。」

黃琪

「如果大家買衣服像選丈夫般認真，可能會好些！」黃琪（Kay Wong）笑說，又有點慨嘆。速食時裝（fast fashion）的廉價貨，早教人劣質也不在意，買完即棄也不心痛了。「這種生態其實很不健康。」Kay 曾經營時裝品牌「Daydream Nation」十年，最終被 fast fashion 衝擊得意興闌珊而結業，靜下來，才看清時裝工業有病，連自己也曾染病。近年她開設升級再造（upcycling）工作室「Fashion Clinic」，專門幫舊衣重生，覺得這樣更對得起良心，也是「久病成醫」的結果：「希望醫治一下時裝工業、醫治你的衣櫃和心靈。」

● 做過時裝　才反時裝

走進 Fashion Clinic 的工作間，感覺很簡約：一排排掛在衣櫃裡的，全是 Kay 取自朋友的舊衣；窗邊放著一台衣車，完全沒有五光十色的時裝味。「我覺得時裝已經過時了。」

Kay 提起著名時尚趨勢專家 Li Edelkoort：「她是我的偶像，曾發表『反時裝宣言』，就是說我們需要新一代的設計師，去解決時裝工業產生的種種問題。」例如浪費。修補舊衣，免它淪為垃圾，是 Fashion Clinic 的工作之一。看 Kay 正動工的舊牛仔褲，與一般「無痕」補衣不

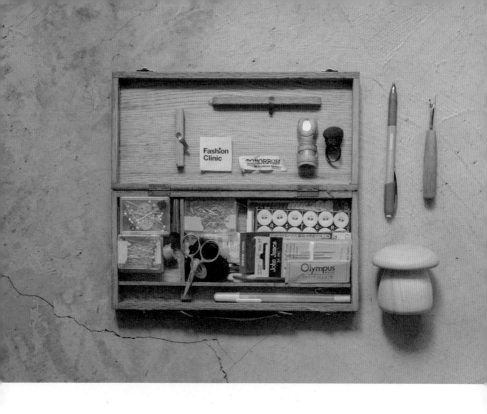

同，她會刻意在破爛位置刺繡，將缺陷化為款式。「回想起來，這種風格跟我大學時的作品很相似。」

她在倫敦中央聖馬丁學院（Central Saint Martins）讀紡織品學士時，曾跟隨時裝設計師 Jessica Ogden 實習，早已埋下 upcycling 的種子，對她影響深遠。「她是很不 fashion 的 fashion designer，不追潮流，主要用天然物料，有很多手工和 upcycling 元素。」後來 Kay 再進修紡織品碩士，畢業作也是一個 upcycling 系列，獲日本買

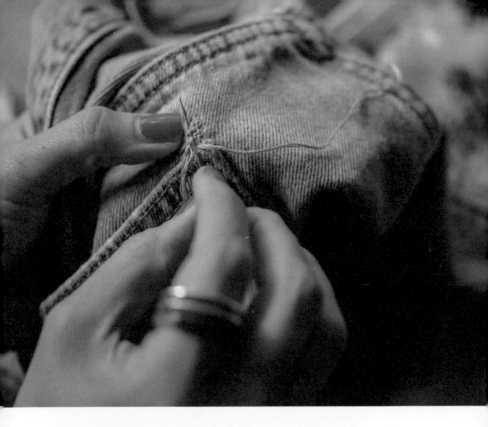

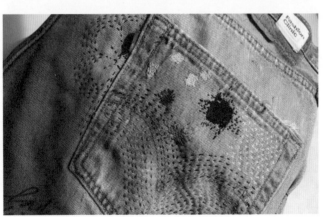

— Kay 刻意保留舊物缺陷美，將縫補化為款式。

家下單。就是這支強心針，令她二○○六年找弟弟（黃靖）合辦時裝品牌 Daydream Nation。有了自家品牌，反而放下了 upcycling，忙於以藝術形式說故事：「因為弟弟太瘋狂啦！他讀劇場出身，每季都會天馬行空構思一個故事，我們再設計服飾去演繹它，甚或用劇場形式來發佈。這樣很難用舊衣改造，我們要 start from scratch 去訂布、做紙樣，找廠量產。」Daydream Nation 贏過不少國際設計獎，但生意愈做愈大，Kay 漸漸疲於奔命。

「最高峰時開了兩間店，團隊養著十多人，我要維持三百至五百萬元生意額，才能經營下去。」既便宜又不斷推出新款的 fast fashion，在全球張牙舞爪，也令她隱隱作痛：「當 fast fashion 只賣數十元一件，客人會覺得，為何要花三千元買我的衣服？韓國代理商也狂迫我做『平啲、多啲、快啲』。」究竟人類要買多少新衣才滿足？Kay 開始做到懷疑人生。「我覺得自己做的，已經不是好事……」就在工作迷惘之際，Kay 還經歷了男友因急性病突然過身，幾乎精神崩潰。最後她決定要身心放假，把心一橫結束經營十年的 Daydream Nation，去哥本哈根深造。「去了那邊近一年，令我有很大改變。」

● 變態的壓榨

情況像搬家，要離開，交吉了，平日掃在地毯下，不去正視的東西也現形。「去哥本哈根前，Daydream Nation

要清倉，嘩，很痛苦！」那一刻事實放在眼前：即使 Daydream Nation 不是 fast fashion，多年來亦無可避免產生浪費。「每季都買大量新布做設計，還要多買 10% 備用，結果永遠剩下很多。另外還有樣辦、有瑕疵的次品、店舖賣剩的存貨⋯⋯全是浪費。」其實，也不是十年下來才發現：「只是我以前像鴕鳥，把頭埋在沙中。」

人在哥本哈根，告別快速的港式節奏，終於有時間反思。那年 Kay 跟隨時裝設計師 Henrik Vibskov 工作：「雖然我要打工，不過丹麥的生活很 chill、很簡約。」她發現很多丹麥人家裡空蕩蕩，只放數件家具，但全是優質貨。「他們願意花錢買好的設計。來到丹麥，我才感受到什麼是 less is more。」港女逛街最愛買衫，Kay 的丹麥同事反而愛分享舊衣：「大家品味相近，女生發覺衣服太多了，便一大袋帶回公司，讓喜歡的人拿去穿。」她還認識了很多關注環保的設計師，開始看《時尚代價》（The True Cost）等時裝紀錄片，目睹時裝工業最醜惡的一面。

「看完真的會哭。」最令她觸目驚心的畫面，是二〇〇三年孟加拉一座八層高的成衣工廠大樓 Rana Plaza 意外倒塌。「老闆生意多了，便擴建大樓，僭建了三層。那幢大樓已搖搖欲墜，工人不肯進去，但老闆強迫他們照常開工，最終大樓塌下來，死了千多人。」漠視工人安全的血汗工廠故事，還有很多，fast fashion 是一大元凶。

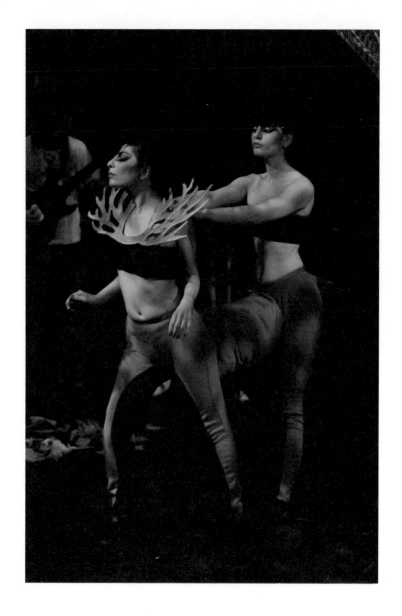

— 　多年前 Kay 在倫敦，以劇場形式發佈 Daydream Nation
　　二〇〇八秋冬系列「Good Night Deer」。

「不斷壓榨第三世界的工人，衣服才能賣得那麼便宜，很變態！他們人工超低，有些染布廠甚至令工人患皮膚癌……你買這些衣服，等於站在不公義的一方。」

● 不再用新物料

世界崩壞，可以怎樣？Kay 想了很久。在丹麥，她曾自發實踐「一年不買新衣」的計劃；回港後，又試過用丹麥湖邊收集的天鵝羽毛，結合 Daydream Nation 剩下的毛冷做藝術品，開小型展覽。慢慢她悟出日後的創作方向：「不再使用新物料，盡量做到零浪費。」到二〇一八年，Kay 與志同道合的設計師林蔚彥（Toby Lam）成立 Fashion Clinic，開始為客人改造舊衣。她說自己像醫師，提供「3R」服務。除了「Repair」縫補破爛舊衣，「Reshape」修改不稱身的服飾，還有重點項目「Redesign」，將舊衣改頭換面：「譬如你有幾件不再穿的舊衣，我可以將它剪裁再拼合，設計成一件新衣。」

兜兜轉轉，Kay 重新投入 upcycling，看似回到大學時代。「也是！不用追逐 fashion cycle，也沒製造多餘的東西，我覺得現在很開心。」衣服天天與我們有肌膚之親，其實盛載很多生活情感，Kay 在 Fashion Clinic 特別能體會。「有次舞台劇演員 Rosa（韋羅莎）將已故外婆的大衣交給我。她很想穿這件大衣，但款式已過時，剪裁也不合身。我將它改為中褸後，Rosa 穿上給媽媽看，才知

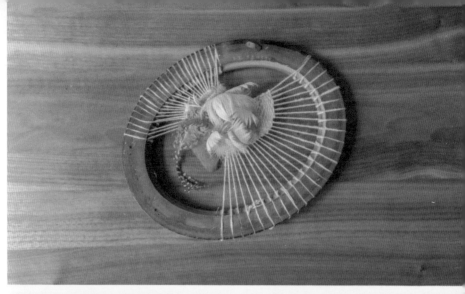

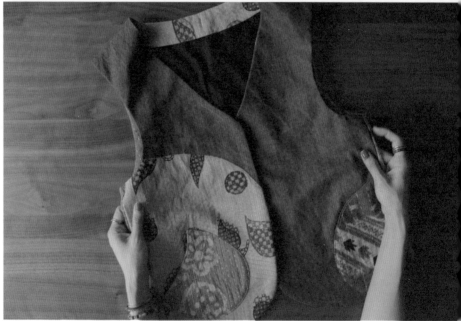

— 上圖｜從哥本哈根回港後，Kay 曾以 Daydream Nation 剩下的物料做藝術品，摸索日後創作方向。

— 下圖｜這件背心是 Kay「Redesign」之作，拼合客人數件舊衣，重新設計而成。

外衣原屬媽媽的，後來給了外婆。一件衣服可以牽繫三代，很 sweet。」

完全脫離時裝生產鏈，Fashion Clinic 像一門小手作。雖然 Kay 有助手和車衣女工幫忙，但構思設計、手縫工序等，還是要親力親為。「一個月若有八至十件舊衣要 redesign，已經會很忙！」Redesign 最費心神，完成一件起碼花數天，收費才約二千元，她老實說：「其實很不合乎經濟效益，哈哈！所以另一方面，Fashion Clinic 亦和很多機構合作，努力做 upcycling 工作坊和講座。」最雄心勃勃，要算二〇一九年尾，Fashion Clinic 舉辦香港首個大型可持續時尚活動「Future Fashion Lab」，請來本地和世界各國的相關品牌、技術單位、物料研發廠商、設計師及藝術家參與，做了一系列展覽和講座。「希望日後可以繼續一年一度舉行。我覺得這類活動，應取代主流 fashion show，或成為它的一部分。」

不只 fashion show，也不只時裝，Kay 覺得很多香港設計，還未有環保覺醒。她說外國相對走得前，常有精彩設計，例如丹麥設計師 Kathrine Barbro Bendixen，居然想到將牛腸的腸衣充氣，再配合 LED，做成漂亮燈飾。「她不過是聖誕節時與家人做香腸，用到豬腸衣而獲啟發！設計與生活的關係就是這樣，有很多可能性。」

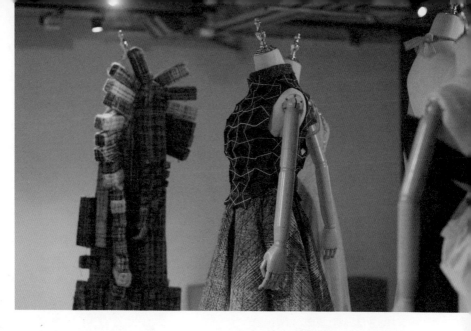

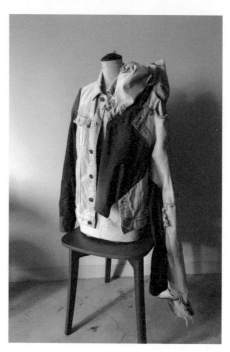

— 上圖｜Future Fashion Lab 展
　品之一，是荷蘭設計師 Hellen
　van Rees 的環保時裝，部分物
　料以工廠剩餘的紗線編製而成。

— 下圖｜Fashion Clinic 與不少藝
　人合作，例如歌手王梓軒二〇
　一九年《Crossing 源‧樂》演
　唱會的服飾，就由 Kay 用他的
　舊衣重新設計，包括圖中作品。

不用追逐 fashion cycle，
也沒製造多餘的東西，
我覺得現在很開心。

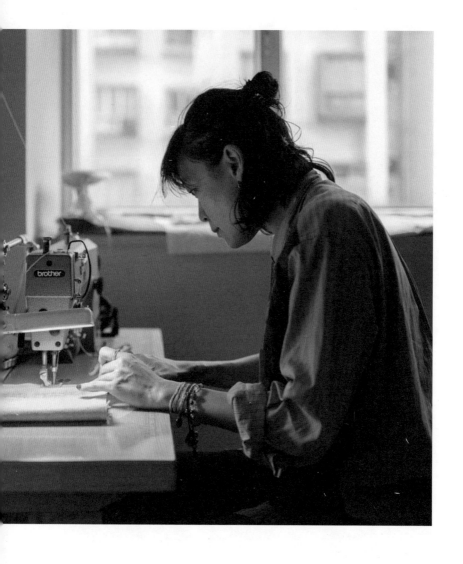

黃琪．久病成醫　治療你的衣櫃

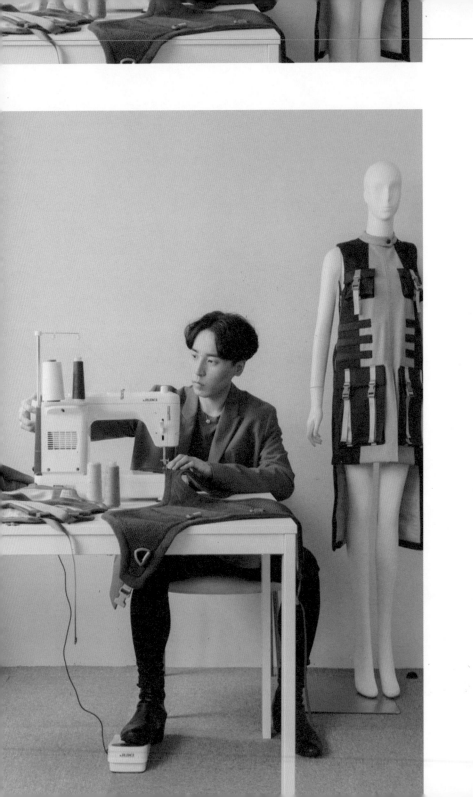

02

ANGUS TSUI

地球能捱多一百年嗎？

「假設有天時裝工業真的變得很 sustainable（可持續）了，世上應該不再有棄置布料呀！那怎麼辦？我們談環保時裝那麼久，人人都用廢布做新衣，是時候討論一些更 sustainable 的方案，例如源頭減廢，減少大家棄掉衣服的情況。」

徐逸昇

●

一般人看時裝天橋上的新衣，即使覺得漂亮，也總會疑惑：那麼浮誇怎穿上街？環保時裝設計師徐逸昇（Angus Tsui）的作品，有剪裁甚富雕塑性的，也有圖案花俏大膽的：「很多人問我：『誰會穿你的衣服呢？』」他笑說自己總答：「不是你囉！哈哈。既然這樣問，就不是我的客群啦。像藝術品，你畫一幅畫去表達想法，未必符合大眾的喜好，但只要有一小撮人欣賞，便有它的價值。」時裝天橋感覺離地，他的設計題材卻很生活化，譬如關於地球污染問題，服飾也盡量用環保方法製作。「地球能捱多一百年嗎？我真心覺得未必可以。」

● 穿上科幻故事

世界末日到了麼？感覺的確愈來愈近，尤其踏入二〇二〇年，新冠肺炎全球大爆發。「現在很多事都令人有這種感受，包括氣候變化、颱風數量增加、（二〇一九年澳洲）山火燃燒很久……這些地球的反應告訴你，它病了。」一百年後會怎樣？他構想了一個二一二〇年的故事，作為自家品牌「ANGUS TSUI」二〇二〇秋冬時裝系列的主題。情節可能是合理預告：二一二〇年地球已被嚴重污染，加上資源短缺和人口過剩，人類要移居另一星球，卻遇上同病相憐的外星生物，大家為求生存引發衝突。他有點無奈：「人類的思維就是這樣，掠奪完一

個地方的資源，便找另一個新地方再掠奪，以為解決了問題。」

自二〇一四年創辦個人品牌，Angus 的時裝系列常以科幻故事為題。原來他是《異形》（*Alien*）電影超級戲迷：「有些人覺得異形很醜很恐怖，但我小時候已不怕，幾歲便愛上，看上百多次。」Angus 還愛收藏異形和怪獸類的 figure 玩具。「這些喜好都影響了我的設計風格，尤其較早期的時裝，雕塑性和立體感很強，也有像異形

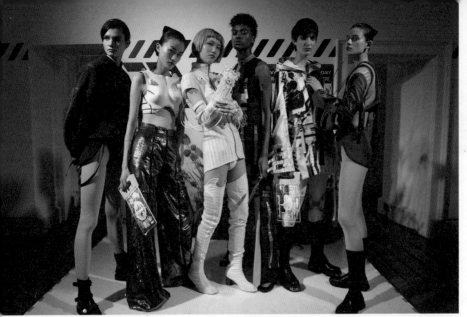

— 二〇二〇秋冬系列作品，剪裁
甚具雕塑性。

的 exoskeleton（外骨骼）元素。」他參與過不少 fashion show，可以想像，模特兒穿這類服飾登場，會很有台形。「相比產品設計，有時大家覺得時裝設計不切實際，只求漂亮。」Angus 當然不認同。對他來說，fashion show 是一個演繹創意的空間，要亮相的衣服是 show piece，有發光發亮的使命。

「做完 show 之後，我可以修改 show piece 的剪裁和款式，成為可著性更高的 ready-to-wear（成衣）。但若 show piece 一來便做得平平無奇，反而浪費了 fashion show 這個平台。」也因此，他喜歡每個時裝系列，都帶出一個主題故事。「可能跟我愛電影有關。我覺得有時空背景和故事架構，能令人幻想更多東西。現代人的生活已很大壓力，時裝應該能讓人抽離一下現實，有享受、有滿足感、有幻想，那才是好的設計。」

● 買新衣　不如只買一雙手袖

Angus 所說的「幻想」，並不那麼虛無飄渺。以他參加倫敦時裝周的二〇二〇秋冬系列為例，服飾設計有些具軍事風格，令你想像故事中的人類探索新星球；也有些儼如植物的元素，令你聯想自然環境。其中一件綠色 bomber jacket，手袖毛絨絨，看似一片叢林：「有客人說，穿上後感覺像被樹林包圍著。我希望透過這件作品，令人思考自己與大自然的距離。製作時我亦選用較

天然的布料。」品牌 ANGUS TSUI 成立以來，一直打正旗號做環保時裝。做衣服要裁剪褲褶等彎位，無可避免產生用不著的剩布，他就試過只用長方形紙樣設計立體服飾，用盡布料。除了多用有機棉花和再生聚酯纖維，「以往多個系列，也有 70% 至 80% 用棄置布料做。」

棄置布料取自工廠，他說多年來也不難找，問題是，長遠而言好像有點本末倒置。「假設有天時裝工業真的變得很 sustainable（可持續）了，世上應該不再有棄置布料呀！那怎辦？我們談環保時裝那麼久，人人都用廢布做新衣，是時候討論一些更 sustainable 的方案，例如源頭減廢，減少大家棄掉衣服的情況。」他在二〇二〇秋冬系列就有新嘗試：「是 interchangable（互換）的想法。」「互換」意思是，外套、襯衫等不同單品的設計，都鼓勵你 mix and match，甚至可以將它個別「肢解」，連袖口、衣身都可拆下來，然後套用在另一件衣服上。「我想發展的概念是，未來你不用買一件完整的新衣，只買一雙手袖或一個領口，便能配襯你已有的衣服，又有自己獨特的風格。」買賣雙方都變相用布少了，Angus 還將這些「肢解」的小組件，設計得易於平坦擺放，省位儲存。「畢竟很多人掉衣服，就是因為衣櫃沒空間。」

人稱「upcycling（升級再造）女王」的時裝設計師 Orsola de Castro，在倫敦時裝周看見 Angus 的作品也讚好。「她也認同 interchangable 的概念，說是未來趨向。」他倆

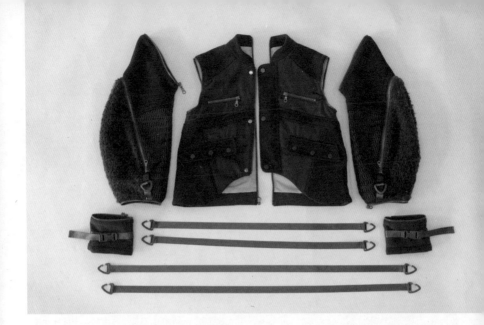

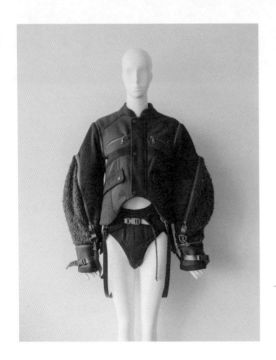

— 二〇二〇秋冬系列的 bomber
jacket 可拆解成不同組件，與
其他服飾 mix and match。

早在二〇一二年已相識。當時 Angus 還在讀書，是香港知專設計學院的時裝設計學生，參加了推廣環保時裝的「EcoChic Design Award」（現改名為「Redress Design Award」）並獲獎，評審之一就是 Orsola de Castro。「某程度因為這個比賽，令我自此做環保時裝。」Orsola de Castro 令他開眼界：「九十年代還沒什麼人討論環保時裝，她已做 upcycling，所以人人叫她女王。她做的事情很有趣，例如以前很多奧運游泳選手穿 Speedo『鯊魚皮

— 上圖｜Bomber jacket 手袖看似一片叢林，令人聯想起大自然。

泳衣』（減少水流阻力的 LZR Racer 泳衣），但後來被禁用了。Speedo 剩下很多存貨，Orsola De Castro 用來做了一系列女裝晚禮服，感覺頗神奇！我很佩服她。」

● 潛移默化的教育

離開知專設計學院後，Angus 去英國繼續深造時裝設計，亦曾在當地 Orsola de Castro 的公司實習。「她可謂我事業上的 mentor。」二〇一三年她創辦非牟利組織「Fashion Revolution」，關注時裝界的環保和人權問題，至今在世界各地舉行活動和講座，亦啟發了 Angus。這個組織的經典「Who made my clothes」運動，鼓勵人人以電郵、Instagram 等方式，向你曾惠顧的時裝品牌發問一個很簡單，但你可能懵然不知的問題：「是誰製作我的衣服？」Angus 說：「他們的待遇又如何？製衣工人在發展中國家賣命工作，但收入很少。你付的錢，是否大部分只落在大品牌手中？」這些問與答的底蘊，是逼迫時裝業提高透明度。「這令我發覺，透過一些公眾能參與的事去推廣環保，效果可以很大。」

於是他的時裝品牌長出另一分支，成立「ANCares」企劃，專門與不同機構合辦 upcycling 工作坊。譬如 ANCares 曾將國泰航空舊制服的紅色布料，重新設計成利是封，邀請復康人士參與製作。什麼主題的工作坊也好，他都看作一場小小的教育：「透過一些日常事物，讓

人體驗一下何謂 upcycling，希望潛移默化改變大家的消費模式。當然，人人的經濟背景不同，有些人不能負擔品質很好、很耐穿的衣服，真的要買 fast fashion（速食時裝）。不是不讓他買，但起碼要想清楚才買，要理性消費，所以教育很重要。」

Fast fashion 一年出數十季衣服，時裝大牌也一年出四季，Angus 反而貴精不貴多，一年只出一季：「我喜歡一年做一個大主題，做一個有深度的故事，slow fashion 就是不用急。」產量多少不影響生意？「沒關係的。老實說，產量多不等於賣得多呀！」他相信有麝自然香。「我這類較 high-end 的獨立品牌，針對的客群較小眾。」他笑說，喜好再另類的人都要穿衣服。「像我將異形風格放諸時裝，都是很小眾的做法。但我覺得，設計與創作者的生活是一起演變的，而生活本應接納不同族群、不同風格吧。」

— Angus 曾將國泰航空舊制服，重新設計成利
是封。

我喜歡一年做一個大主題，做一個有深度的故事，slow fashion 就是不用急。

用時裝
刺激你思考

「衣服是一種文化承傳。我始終是香港人、是中國人，自然開始思考中國文化，看看有什麼元素令自己感興趣。」

楊展

●

時裝設計師楊展說，他設計二〇二〇秋冬系列時，經歷了一場喪禮而受啟發。為配合主題，我們的攝影師靈機一觸問：「不如和你去墳場拍照？」楊展爽快說好。成立時裝品牌「Yeung Chin」多年，他在創作上同樣沒忌諱。這季秋冬時裝上的圖案，有傳說中的陰間牛鬼蛇神，也有耶穌和荊棘。楊展笑言，總有人覺得他的設計古靈精怪，會問十萬個為什麼，其實是好事：「當你問為什麼，便會開始思考，我就是想透過時裝設計，令人思考多些。不過一件衣服很難表達太多訊息，所以我喜歡透過fashion show，用藝術形式說故事。」

● 從祖母喪禮到時裝

有別一般時裝設計師，楊展構思新作時不會執筆畫圖，而是習慣拿不同布料，直接在人偶公仔身上釘釘縫縫，拼湊實驗。為方便工作，他右手中指總戴著一枚針頂：「我每天除了睡覺，其他時間都戴著它。」他脫下來給我看：「是銅製的，戴得太久，已在指上留印了。」楊展基本上每天朝十晚八都在工作室。設計二〇二〇秋冬系列時，他先想到融合中西時裝元素，「例如中國有京劇和粵劇戲服，外國則有歌劇服裝，如果將兩者結合會怎樣？我亦做了一些上衣，既有日本和服的剪裁，亦有英式corset（束衣）的結構。」如是者他繼續設計，有天忽然

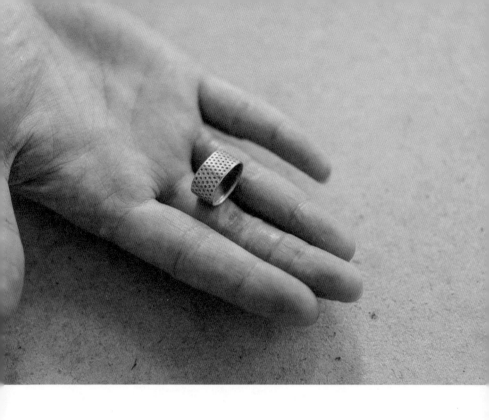

收到祖母過身的消息，馬上趕回惠州鄉下辦喪禮。

生離死別本已思潮起伏，加上楊展是基督徒，看著喃嘸
師傅做法事「破地獄」，通宵守夜對他來說，變成一場
思想衝擊。他笑說：「聽了『喃嘸』聲足足一整夜呀！
他們做那些宗教儀式，認為人死如煙滅，然後再輪迴。
那不是很痛苦嗎？基督教則有盼望，相信生命完結後，
我們會再重聚。就如有首詩歌說，耶穌會將光明帶到黑
暗。」生死令他想到光明與黑暗的關係，覺得是個好題

材，可透過 fashion show 去演繹，二〇二〇秋冬系列的主題「You Bring Light to the Darkness」便應運而生。

「我的創作模式比較特別，很多時在設計每件衣服的細節之前，會先構思 fashion show 的概念和表達手法。」畢竟如何發佈整個新系列，才是他傳遞訊息的戲肉。在「You Bring Light to the Darkness」的 fashion show 上，播放的是「唔嘜版」詩歌〈Sing Hallelujah to the Lord〉等貼題配樂，模特兒分成兩組：「一組代表天使，在台上燃點蠟燭；另一組代表魔鬼，把蠟燭吹熄。」楊展說，你可能聯想到宗教，或近年香港的社會運動與動蕩，甚或更宏大的人生光明與黑暗面。「我不會說，自己只有一個特定的意思想表達，反而不同人看過後，有不同感受便好。」

● 用衣服承傳文化

很明顯，楊展既是時裝設計師，也是藝術家。二〇一六年他與本地藍染工坊「陳蘭記」，做過一個藝術裝置「靛藍雨」，又是將藝術與時裝結合的實驗。他們在小小的房間，倒吊了千個載滿靛藍染料的玻璃瓶，讓染料緩緩滴在地上的布料。「像下雨一樣，我叫它『indigo rain』，參觀的人要撐傘進場。我們還請了一些舞者表演，在『雨』中跳舞，整個情景很有趣，也很浪漫。」詩情畫意怎樣轉化成時裝設計？經過 indigo rain 數天洗禮，地上布料被染成獨特的圖案：「我便用來做冬季時裝，帶著那個系列，第

— 以「You Bring Light to the Darkness」為題的二〇二〇秋冬系列 fashion show，任由觀眾解讀。而系列的帽飾中西合璧，像西方紳士帽上長出京劇頭冠。

圖片提供｜jeffleung852, clara jade (Calcarries HK)
化妝｜金英

— 二〇二〇秋冬系列的
　圖案，是天使與鬼怪
　大集繪。

一次去巴黎參加時裝展。」當年人人告訴楊展要打定輸數，因為大部分設計師處女下海去巴黎，都沒有客戶下單。「通常做到第三季，才會接到買單，但結果有兩位埃及客人買我的作品！『靛藍雨』真的頗成功。」

這些年楊展去過紐約、倫敦等不少外國時裝展了，愈見世面，愈多反思。「一直會反問自己，我和外國的設計師有什麼不同？」要找不同，令他想到「我是誰」的問題。「衣服是一種文化承傳。我始終是香港人、是中國人，自然開始思考中國文化，看看有什麼元素令自己感興趣。」他笑指：「中國文化不只旗袍和李小龍的。」二〇一九年楊展參與 K11 商場的「Fashion Decode」展覽，以聲音為主題設計服飾展品，令他一頭栽進中國的苗族文化。「因為苗族服飾上有很多鈴鐺，我覺得跟 punk（龐克）文化的窩釘很相似，兩者都像輕輕擦碰身體，便會發出很多聲音。」籌備展覽時，他特地花兩周去了貴州一趟，尋訪當地苗族聚居的村寨。

「整個旅程頗 backpack 式，因網上沒太多苗寨的仔細資料，要邊走邊問路。」他走遍三十多個苗寨，見識少數民族的傳統打扮和服飾，例如其中一個「長角苗」部落，女士會束起巨大的髮髻。「苗族也會製作自己的布料，藍染後塗上紅豆和豬血，用鎚子反覆捶打，最終變成光亮而防水的布，用來做衣服，適合他們下田工作時穿。」這些見聞成為他設計服飾的元素，作品在「Fashion Decode」展

覽展出，場內還吊了上千個鈴鐺，附感應裝置，當參觀人士進場便聲聲作響。展覽過後，楊展現在又有新構思：「中國不只苗族有藍染布料，將來可以再去其他地方，研究它的手針工藝，甚至請學生來學習這些技巧，將自己的文化延續下去。」

● 我是蒼蠅

楊展說自己經常想做這做那，對別人有所要求，像蒼蠅，縈繞不走。他的品牌 label，即那張縫在衣領內側的小標籤，並非四四方方，而是一隻蒼蠅的形狀。「因為蒼蠅的剪影，和我衣服的 silhouette（輪廓）很相似。」他哈哈笑：「而且蒼蠅惹人討厭，和我一樣，夠煩！我一有事情想做，就千方百計都要做到。」他確實戰績纍纍。楊展少時愛古著，會考後曾在製衣業訓練局讀時裝設計：「但我不擅畫畫，報讀時不惜借別人的 portfolio 去面試。大家不要學我！」多年後因為想在比利時深造，他又會親身飛到當地，在心儀學府門前苦等校長，當場把人家的車攔下。雖然最終楊展選擇去倫敦西敏大學（University of Westminster），修讀更適合他的時裝與藝術碩士課程，不過他回想起來也有感：「現在都應找回那種勇氣和衝勁。」

他的時裝設計以實驗性見稱，其實也是勇字當頭的表現吧？楊展說，多得自己曾跟隨本地著名時裝設計師陳仲輝（Silvio），在他的工作室「Alternatif」工作。「他是我的啟

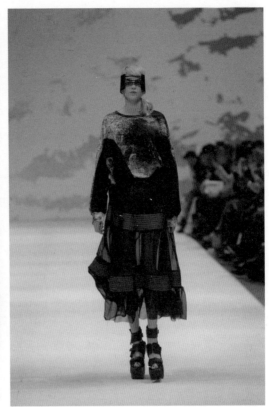

一 二〇一六年「靛藍雨」藝術演出衍生的藍染圖案（左圖），
後來演變成楊展參加巴黎時裝展的服飾（右圖）。

蒙老師，也是我的師傅。」Silvio 風格大膽，曾形容自己的 Alternatif「無法無天」。「他是一個很全面的時裝設計師和藝術家。很多人說，現在香港做的 fashion show 不夠有型。其實早在二〇〇二至二〇〇六年，Alternatif 已在戲院、拳館甚至廢車場，做過很多 fashion show，延伸至現時的我，會以劇場形式發佈時裝。Silvio 對我影響很大，令實驗性完全滲入了我的血。」

台上精彩，台下又如何？「總有人問，做這種衣服，誰會買呢？」楊展說很多人沒為意，他成立時裝品牌之前，曾於運動品牌「李寧」和「G2000」工作多年。「所以我很了解商業市場。要保持品牌的獨特性，同時顧及市場，是我一直嘗試取得的平衡。我的時裝系列也有些很基本的 item，例如休閒風格的 T 恤和褲，都賣得不錯。」楊展在中環 PMQ 元創方的專門店，自二〇一四年開業至今。打滾多年，他老實說，時裝設計師的路不易走：「每次做 show 前，已先要不停付錢，做樣辦啦、請模特兒拍照啦……有時付出與收入不成正比。行內設計師聊天，大家都有同感。即使 Hussein Chalayan、山本耀司（Yohji Yamamoto）如此有名的時裝設計師，都曾破產。」口裡說難捱，但「性格如蒼蠅」的楊展，還有很多事想做：「就如產品設計師尋求方法，令物件變得更舒適，我也要透過時裝，尋找方法令人有新的體驗。」

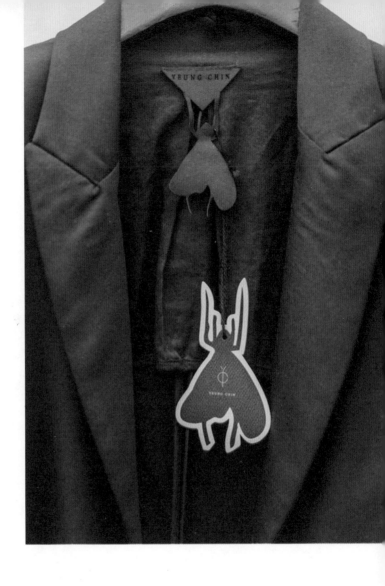

— 品牌 label 呈蒼蠅形狀，與楊展服飾的 silhouette（輪廓）
相近。

我一有事情想做，
就千方百計都要做到。

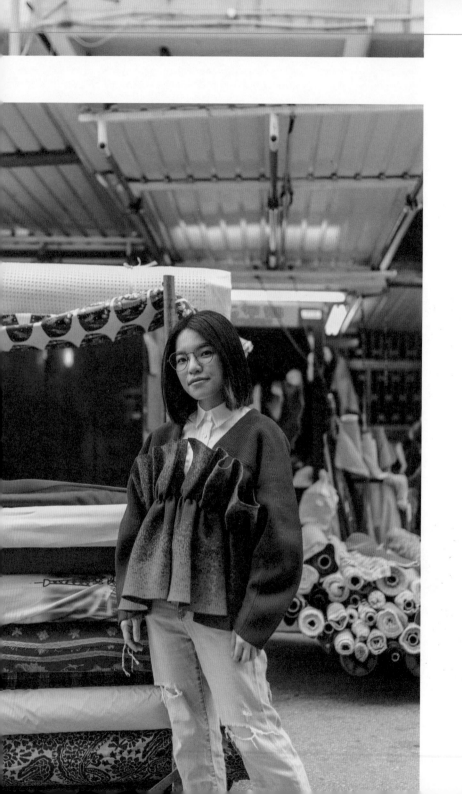

PART O WEAR WONG

有種精神追求
叫美感

「時裝設計師有義務讓大家知道，質素好的衣服是怎樣的。即使你未有能力買，或選擇買別的，也沒問題，但起碼應了解 high-end 時裝背後的價值。」

黃曉圖

周末，深水埗基隆街的布檔人頭湧湧，時裝設計師黃曉圖（Arto Wong）是常客。她身穿白恤衫牛仔褲，打扮樸實，應我們要求，特地帶來自己設計的紅藍色外套，一穿上，登時耀眼。「這件外套可日常穿的，像我這樣襯牛仔褲也行，不過我明白它的 silhouette（輪廓）和顏色較誇張，一般人未必很易接受。」大行其道多年的速食時裝（fast fashion），令大眾覺得衣服售價，應是 299 元而非 2990 元。「但 high-end fashion 除了製造衣服，還為世界提供一種東西，叫美感，人有這種精神上的追求呀！而 299 元的款式，很可能源自 2990 元的衣服。」

● 針織不只是毛衣

說到 299 元與 2990 元的衣服關係，自然想起電影《穿 Prada 的惡魔》（*The Devil Wears Prada*）。戲中飾演時裝雜誌總編的 Meryl Streep，把不懂時裝的新助手罵得一面屁。助手懵然不知自己身上的廉價毛衣，並非普通藍色，而是天藍色（cerulean）。Meryl Streep 說，二〇〇二年設計大師 Oscar de la Renta 推出天藍色的禮服，後來法國名牌「Yves Saint Laurent」也展示一系列天藍軍裝外套，影響了其他八個品牌紛紛設計天藍系列。天藍衣服因此由上而下，很快遍及百貨公司以至特賣檔，才給助手買回家。Arto 笑說：「對，時裝真的是這樣。」

她曾在香港理工大學讀針織時裝設計，二〇一八年成立個人品牌「ARTO.」，也專注於針織，現時設計女裝服為主。很多人聽到針織，便想起冬季毛衣：「其實除了毛冷，針織物料還有麻和棉等，四季都有針織衣服的。手織服較厚重，機織則可以做得很幼細。」這天 Arto 穿的紅藍色外套，用人造纖維紗線機織而成，曾在名店「Joyce」發售，賣五千多元。「我的設計始終較 niche，不是面對大眾市場。不過我覺得，時裝設計師有義務讓大家知道，質素好的衣服是怎樣的。即使你未有能力買，

或選擇買別的，也沒問題，但起碼應了解 high-end 時裝背後的價值。」她希望 ARTO. 能令你發覺：「針織不只是毛衣，還有很多形態，可以做得很美很精緻。」

品牌一起步已進駐 Joyce，背後有段創業故。大學畢業後，她一直在貿易公司做針織設計師，負責設計衣服款式的樣辦，供不同服裝生產商使用。「男女裝和童裝我都做過，是很好的訓練。不過面對客戶自然有限制，不能像自己創作般天馬行空。」所以她不時參加時裝設計比賽，止止創作癮。二〇一七年她在香港貿易發展局舉辦的「香港青年時裝設計家創作表演賽」中，除獲冠軍，還贏了「New Talent Award」。

「這個獎由 Joyce 的買手做評判，得獎作品可在香港和上海的 Joyce 發售。」Arto 的得獎系列名為「Zero to Unlimited」，這天她穿的紅藍色外套，就是其中一件服飾。因為衣服要上架售賣，所以商標註冊、產品包裝等細節，她統統要辦妥。「做齊這些準備，反正都可成立品牌了，機會難得，我便靠一股勇氣決定去做！」

● **被生活瑣事觸動**

由讀書、打工到創業，Arto 離不開針織。情有獨鍾，因為她覺得針織拉闊了創作空間。「我不是由選布料開始，而是由選一條毛線開始！選擇毛線的顏色，再想它的織

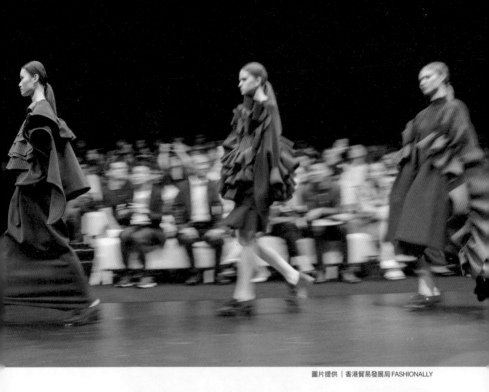

STIFF HAND FEEL
3 ENDS

SOFT HAND FEEL
1END

— 上圖│ Arto 在二〇一七年香港青年時裝設計家創作表演賽，以 Zero to Unlimited 系列獲冠軍。

— 下圖│ Zero to Unlimited 系列以人造纖維紗線機織而成。

— 紅藍對比色調，令 Zero to Unlimited 系列帶出強而有力的
感覺。

法，整件事很有原創性，讓我更加可以用設計去表達想法。」Zero to Unlimited 的主題，源自她有天看到一些網上圖片，解說世事萬物都由分子聚合形成。「這些科學概念我一直都懂，不過看圖後感覺很強烈，覺得這件事很厲害，很 powerful！想深一層，人就如分子，雖然渺小，但做起事來有很多可能性。」Zero to Unlimited 有粒子聚散的圖案，以橙紅和靛藍色為主調：「因為這兩種色對比很大，最能令人一看，便有『嘩，很 powerful』的感覺。」她說得七情上面，笑指：「我是頗 emotional 的人，不是易哭那種，而是生活上很多事都會觸動我，這些感覺便成為時裝系列的主題。」

古人看到一片落葉，會傷春悲秋寫首詩，Arto 的敏感度不相伯仲，例如二〇一九秋冬系列「That Moment」的靈感，是她家中一盆蘭花。「新年時買的，我發覺自己常去看花是否開了。又會想，開了會是朵大花還是小花？花瓣紋路會怎樣？花開那刻其實你看不到的，所以更珍惜『that moment』。我覺得這些期待和驚喜很有趣，便放進時裝系列，以花朵圖案、ruffles（皺褶花邊）等元素來表達。」

對時裝設計師來說，衣服做好了，總想有個後續創作，那便是 fashion show。「每個時裝設計師，都一定 enjoy 模特兒穿上自己的作品，去演繹整個系列的。」That Moment 曾參與時尚網站「Fashionally」主辦的時裝匯演，

— 靈感源於「期待花開」的 That Moment 系列,有不少皺褶
花邊設計。

有別一般走天橋的方式，大會提供一個空間，讓設計師用場景說故事。「我的場景設計是一間畫廊。因為畫廊很寧靜，大家一進去會變得很敏感，細看展品，跟平日上 Instagram 走馬看花不同，和我看花的氣氛很吻合。」模特兒除展示身上服裝，還飾演參觀畫廊的人，牆上「掛畫」是 That Moment 系列的圖案：「我要他們演一點戲，例如舉起電話拍攝展品，是很好玩的。」

● 時裝不是裝模作樣

Fashion show 富藝術性，但 Arto 沒把自己設計的服裝，純粹視作藝術品，實用性也很重要。以 That Moment 為例，系列用貴價的日本人造纖維混合羊毛製成，耐用不縮水，穿上身亦感覺輕盈。Arto 的服裝還有另一特色：「當然，不同品牌各有自己的風格，我就很著重『易穿性』。」時裝界確有五花大綁等結構複雜的款式：「雖然我設計的圖案和顏色很豐富，但衣服整體形態是很俐落的，一穿上便是。」以針織作為一己專業，她在技術上也有所鑽研，曾花四個月時間，在日本著名的紡織機生產公司「島精機製作所」（Shima Seiki）學習。「Shima Seiki 是全世界生產紡織機的龍頭之一。」她笑說自己不是工程師，並非去拜師學製紡織機。「我的設計多用電腦機織的，簡單來說，要有人寫程式，去指令機器如何織。我就是去學那些程式，了解機器多些，日後便更知道自己能做什麼針織效果。」

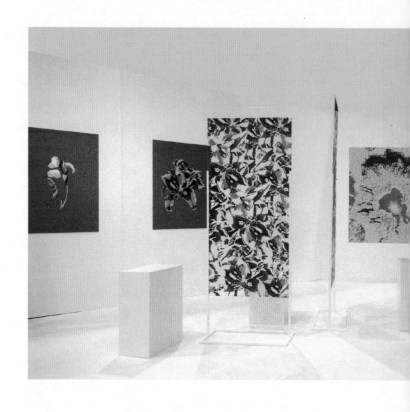

現時 Arto 一人包辦品牌所有事務，畢竟起步不久，她自嘲是蚊型公司，家裡就是工作室。「家人都很支持我，當然他們不是行內人，以為我做好衣服，一賣一買就完事，哈哈！有了自家品牌，更明白做好看的衣服是基本功，此外還有品牌定位、市場策略、宣傳等很多事要做。」時裝品牌要長出風格，也是高深學問，她特別欣賞日本時裝品牌「Issey Miyake」，皺褶設計歷久不衰：「一看便知是 Issey Miyake，但款式總不會令你覺得『又

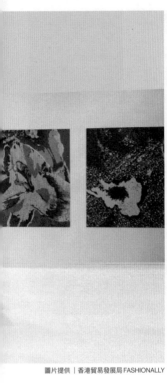

是這樣』，真的很成功。」

那 ARTO. 的風格該怎說？「是女性化得來，內裡有力量
的。我希望令人感受到一些能量，說得玄一點，是我的
衣服能讓你找到共鳴。很簡單，譬如你今天很開心，想
找配合自己心情的衣服，那可能是 ARTO. 鮮艷的服飾，
令你穿上後更開心。」Arto 說，這不是 high-end fashion

— 　左圖｜在 Fashionally 時裝匯演中，Arto 將場景設計成畫廊，以 That
　　Moment 系列的圖案為畫。

— 　右圖｜模特兒除展示 That Moment 系列服裝，還飾演參觀畫廊的人，會
　　舉起電話拍攝「展品」。

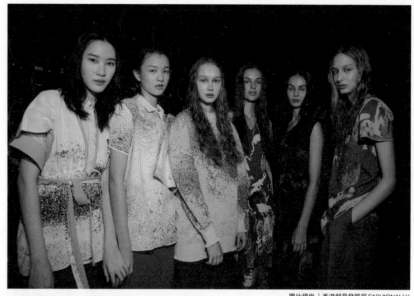

― 上圖｜這個二〇二〇春夏「Life always likes this」系列，是 Arto 的近作。

― 下圖｜Arto 習慣用色彩研發公司「Pantone」的色卡，構思時裝系列的色調。

專利，與時裝掛鈎的不是價錢牌，而是生活。「有些人覺得時裝是裝模作樣的東西，但對我來說，時裝只是不同時刻，你需要的裝束罷了。時裝設計也好，室內設計也好，都是替你解決生活問題的。日常你遇到重要場合，會穿恤衫打領呔，你結婚會穿婚紗，其實時裝一直在生活中。」

我希望令人感受到一些能量，說得玄一點，是我的衣服能讓你找到共鳴。

黃曉圖．有種精神追求叫美感

CHAPTER 2

EAT

說麥當勞，你是否想起紅底黃字的 logo？說「飲茶」，你是否想起點心蒸籠和茶壺？除了食店 logo 的設計、食器的設計等等，我們一日三餐還不知「吃下」多少設計。

食

NIKO LEUNG
TERRY LAW
CELIA LEUNG
JOSHUA NG

NIKO LEUNG

餐桌上的畫

「我覺得好看的設計，能在精神層面上令生活變得更美好，而那種美好可穿越時間和地域，讓文化和感情延續。」

梁康勤

●

這天梁康勤（Niko Leung）把她設計的餐具，從家搬到朋友的雜貨店上架。她說之前存貨在家，空間有限：「迫於無奈收入箱，有空才拿出來看。」她曾在荷蘭讀書，更覺香港缺乏空間和生活。「香港人真的太忙。以前在荷蘭，我很喜歡待在超市看食譜書，回港後已沒這種閒情了。」書內最吸引她的，是食物搭配餐具的漂亮照片。「食物和食器，都是很易與人聯繫的媒介。」那時她讀了哲學家羅蘭·巴特（Roland Barthes）的著作《符號帝國》（*L'Empire des Signes*），談及餐盤就像一幅精緻的畫，啟發她的設計：「餐桌是食器的背景，食器是食物的背景，全部都是環環相扣的。」

● **最熟悉陶瓷**

Niko 帶來的餐具林林總總，包括一些小杯小碟，有陶瓷的，也有玻璃的。「陶瓷是我技術上最熟悉的媒介。當然，很多物料我都喜歡研究。」這與她的成長有關：「在我做設計師的旅程中，爸媽對我有很大啟發。」她父親做過玩具電子工程師，母親曾在工廠縫製皮衣。「職業令他們很了解不同物料，覺得每件物件都有多於一種用途，所以家中什麼都不會丟掉，連廁紙筒都會留下。」她父母家甚至有兩部洗衣機，其中一部壞了，父親卻看作是寶，不時抽取零件來無限發揮，試過拿內裡的管筒

做燒烤架。「我小時候愛縫製絨布公仔,後來也會做些別的,就是因為家中有太多不同物料了。」

大學時代,Niko 去了荷蘭埃因霍芬設計學院(Design Academy Eindhoven)讀設計,首年課程能以布、木、金屬、陶瓷等不同物料為實驗,設計一些概念性作品:「超開心,每樣都很好玩,當時還沒專注於陶瓷。」到三年級要實習,她才立心要去中國景德鎮一間陶社工作。「因為當時我已在外國一段時間,所以很想回到自己的文

化，看看中國的工藝。」景德鎮是陶瓷重地，單是當地氣氛已令她開眼界。「沒想過像『陶瓷版』大芬村（深圳的油畫村），街上很多人拿著陶瓷去公共窯燒製，公共窯應該比公廁還多！」Niko 在陶社參與燒窯、打磨等生產工序，不過最深刻的是，同事邀請她一起徒手摔爛大量次品。清理次品，其實不只這間陶社，也是一般瓷廠的例行公事，因燒窯過程，必有機會出現瑕疵。

「燒完不行的，就要丟掉。我在大學做作品都會這樣，但只是一兩件，量很少嘛。」看著陶社放滿一桌的次品，

— 　上圖｜陶瓷杯簡單小巧，這也是 Niko 的餐具風格。

被人乒鈴嘭唥毀掉,她感覺強烈得多:「心裡很不舒服,我沒參與。那時就覺得,製作陶瓷無可避免會造成浪費,日後一定要小心想清楚,才用來做自己的作品。」她不想操之過急,大學畢業後,在荷蘭的建築瓷廠打工數年才回港:「要重新適應生活,也一直思考可以用陶瓷來做什麼。」到二〇一六年,Niko 準備去日本有田町,參加一間瓷廠的藝術家駐場計劃,恰巧香港有個設計展覽「香港百貨」,邀請她創作與飲食有關的設計:「於是我就在有田町製作餐具,也是我第一次推出自己的作品。」

● 日本菜的符號帝國

有田町是日本國內最早生產陶瓷的地方,據說可追溯至十七世紀初期。至今聞名世界的「有田燒」,就是指有田町和周邊地區製作的瓷器。「我駐場的『Kouraku Kiln』(幸樂窯德永陶磁[瓷]器株式會社)已有一百五十多年歷史,師傅們都很厲害。在那裡,我可以觀察他們工作,也有自己的 studio,完成設計便能生產。」為參與香港百貨展覽,Niko 與廚師朋友合作,籌備「Design EAT」食宴活動,讓參加者透過一餐飯,欣賞食物與餐具的搭配。去有田町前,她先試吃廚師發辦的餐單:「共八道素菜,我便圍繞每道菜來設計餐具。譬如有風乾的羽衣甘藍片,我想到把它托起來,而非放在平滑的器皿上,於是設計了 Z 形和 waffle 形碟。」

Z 形碟貌似紙扇的風琴摺，waffle 形碟則名副其實像窩夫，滿佈格子坑紋。風乾蔬菜只薄薄一片，躺在普通碟略嫌過於平面，放在這些有高低起伏的碟上，的確生色不少。餐單受日本精進料理和禪食精神啟發，Niko 的餐具亦因而設計得小巧多款。小杯小碟有不同形狀，與她讀過 Roland Barthes 的《符號帝國》也有關。Roland Barthes 指日本菜「擺盤上，所有食物互為陪襯。首先，因為在餐桌上、在盤子裡，食物永遠只是零星碎塊的集合，根本沒有進食優先順序」；「你在用餐過程中邊吃邊玩、東弄西弄，這裡夾點菜，那裡挖點飯，這裡沾點醬，那裡又喝口湯，自由自在輪流吃著，好像一位美術設計師（的確像個日本設計師）面對一場碗碟的遊戲」。想想我們平常叫一客日本定食，托盤上就是各式食器，而不會格格不入。Niko 說：「所以我也不想把自己的餐具，刻意設計成一套的樣子，每件形狀不同，用顏色來貫穿，放在一起亦好看。」

● 穿越時間的美好

這些產於有田町的餐具，在香港百貨展覽可供選購，獲不少好評，幾乎售罄。到二〇一八年，Niko 將餐具系列帶到台北做個展，製作物料除了陶瓷，還加入玻璃。Niko 不只做個人創作，也在香港兆基創意書院教設計課程，她笑說想到玻璃，是靈機一觸。「有天陽光很好，我請學生拿著透明膠袋，畫下它的影子，我覺得很美。忽

— 上圖｜用 waffle 形碟放食物，格子坑紋成為有趣的襯托。

— 下圖｜Z 形碟的靈感，來自一條裙的百摺設計。

— 上圖│何謂食器是食物的背景？這樣看「Design EAT」活動的餐桌，一目了然。

— 下圖│跑去台灣找春池玻璃廠合作，Niko 最享受與師傅一起研製餐具細節。

然想，如果我的餐具變成透明，會怎樣？」燒窯燒壞了會淪為廢物，玻璃則可回收，她經朋友介紹，找到台灣每年處理逾十萬噸回收玻璃的春池玻璃廠合作。「春池有五十多年歷史（自一九六一年開業），近年開始與設計師合作，將他們的設計，用回收玻璃做小批生產。」

春池這個名為「W Glass Project」的計劃，讓 Niko 有機會在工廠與師傅肩並肩，研究餐具細節。「機器用鋼模壓製作品，全是半自動的，例如我做玻璃杯時，就要人手吹製。」用透明玻璃做 waffle 形碟，顏色花紋與陶瓷版不同。「因為師傅要將白色和透明的玻璃膏注入模具，兩者會自由流動混合，形成不規則的花紋。由陶瓷改用玻璃，令我的設計隨物料而改變，也有驚喜。」知名台灣設計師聶永真和方序中，都曾參與 W Glass Project。引用計劃的官方說法，它的理念是：「設計職人運用可被100% 回收的玻璃進行創作，賦予一層除了『美』以外的環境社會責任。」

當然，美麗無罪，美也有很多層次。不論在香港或台灣展出餐具，Niko 說人們最常見的第一反應，就是說「好美」。「我覺得好看的設計，能在精神層面上令生活變得更美好，而那種美好可穿越時間和地域，讓文化和感情延續。」她說日本民藝之父柳宗悅的書《無名匠人》(*The Unknown Craftsman*)，記錄民間匿名的好設計，當中很多宋代瓷器，至今大家仍覺得很美。「如果我們對一個物件

— Niko 的玻璃餐具在工廠壓模製成，玻璃杯則由人手吹製。

的喜好，能超越時間性，它總有一些值得保留的價值。那些價值是什麼？就可以通過設計去體現。」Niko 自小喜歡的香港塑膠老牌「紅 A」，是既經典又生活化的例子：「紅 A 產品不只有實用價值，而且物料耐用，能讓人一代一代承傳下去。你坐的紅 A 凳，可能是你祖母用過的，那有另一種深層次的意義。」

設計師總希望自己的作品，可惠及更多人。「我想日後做更 accessible 的設計，像紅 A 那樣，產品範疇很廣，連深水埗阿叔都認識，又不失品牌的味道，真的很成功。」訪問 Niko 時是二〇二〇年春，她正朝這方向，開始構思新設計。「我會再和春池合作，做一些極度 affordable 的產品，例如放食物的罐。當年我從荷蘭返港，特地將家裡的食物罐帶回來，因為太好用了。」精雕細琢是一種美，簡單也可以是好設計，不必唯我獨尊。「這些物件看來很普通，但它的設計真的 makes your life easier。」

—　上圖｜不規則的花紋靠師傅憑經驗，把適量的白色和透明玻璃膏注入模具，在壓模瞬間混和而成。

如果我們對一個物件的喜好，能超越時間性，它總有一些值得保留的價值。那些價值是什麼？就可以通過設計去體現。

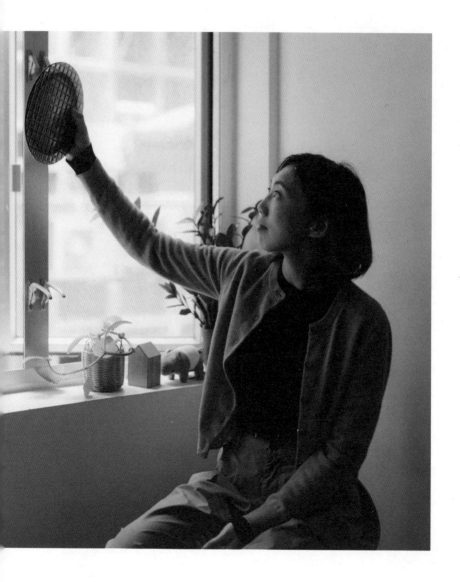

梁康勤‧餐桌上的畫

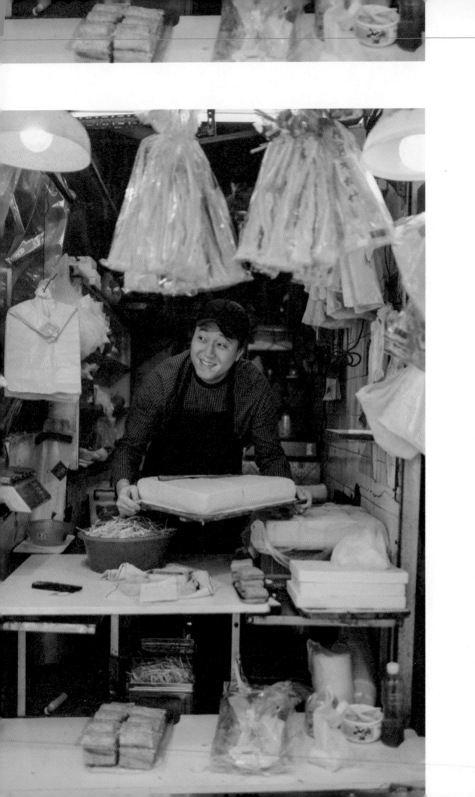

TERRY LAW

吃著豆渣去減廢

「世界有飢餓問題，有人在地球另一端餓死，我們卻不斷丟食物。我要拯救世界嗎？不是，但起碼要探討這個問題。」

羅治軒

●

「靚姐！不好意思，可否進來你的豆腐檔拍照？」多得羅
治軒（Terry Law）擅長與街市檔販搭訕，我們才拍得有
趣照片。他捧起一板豆腐，像檔主，繼續跟別人閒聊：
「我做設計的，以前做過關於豆腐的 project……」那是
他讀香港理工大學時的畢業作「豆渣食驗室」，將天天
被丟進堆填區的豆渣，拿來做饅頭，是一種減廢設計。
「雖然是學生 project，只建構一個想像，但可能十年後
能實行吧！」當年構思這個計劃時，他與老師坐在豆腐
店，邊喝豆漿邊討論。「無論做什麼設計，都要走進那
範疇，例如融入社區和街坊，才能做到大家所說的『貼
地』。」

● 由觀察一磚豆腐開始

Terry 做豆渣食驗室，已是二〇一五年的事，不過好事重
提，他仍興致勃勃，笑說：「我讀產品設計的，畢業時
做這個作品，曾有老師批評：『你當自己是廚師嗎？』」
他沒半點自我懷疑：「不只廚師才能做食物呀。正如藝
術家不一定畫畫，他的行為也可以是藝術。那為何我
不能以食物作為媒介，去表達訊息？這樣已經是一種
設計。我做 presentation 時，一開始就先定義了『food is
product』。」

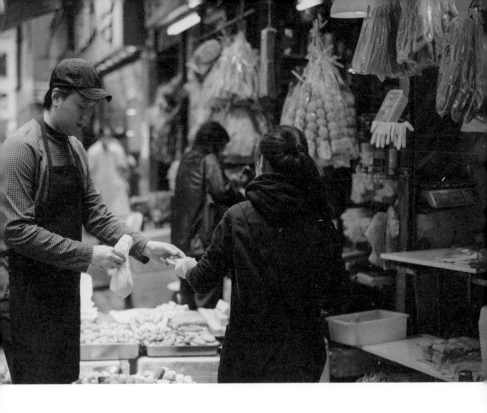

另一邊廂，也有老師兼設計師梁志剛（Michael Leung）全力支持他。「他的教學方式一向很 impressive。上他的課，從來不會留在班房裡。有同學要做關於街市的設計嗎？Michael 就請全班同學，一人帶一張摺凳，大家坐在油麻地街市上課！實地觀察和傾談，是最實在的。」

豆渣食驗室的緣起，也是日常觀察。有天 Terry 陪母親去街市買豆腐，忽然看到一磚磚豆腐上，壓印了數字。好奇一查，原來是本地豆腐廠的電話號碼。「以前沒為意

豆腐產地，上網做 research，才知香港有九間豆腐廠。」後來他跟另一位身兼農夫的老師周思中談起豆腐，又再長知識。「周思中說很多農夫和他一樣，用豆渣來養田。」豆渣是製作豆腐或豆漿時，過濾後剩下的殘渣，雖然營養豐富，但香港一般沒人食用。所以你未見過豆渣的話，其實也不出奇，Terry 大笑：「當時我連豆渣是什麼也不知，『豆腐渣工程』就聽得多！」

周思中的豆渣，取自他元朗農田附近的豆腐廠。「我跟著

— 　上圖｜豆渣是製作豆腐或豆漿時，過濾後剩下的殘渣。

他去參觀，發現工廠每日會生產數十噸豆渣，堆成山那麼高！」用來養田的量，少得微不足道，基本上整座「豆渣山」淪為垃圾，日復日葬身堆填區。Terry 大為震撼：「那是可以吃的東西！世界有飢餓問題，有人在地球另一端餓死，我們卻不斷丟食物。我要拯救世界嗎？不是，但起碼要探討這個問題。」

● 設計不是高高在上

於是 Terry 開始研究豆渣食驗室，先搞清為何豆渣在香港無人問津。「豆渣對我們祖父母那一輩來說，是戰火殘影。他們經歷過戰亂，那時沒白米才吃豆渣充飢的，現在怎會再吃？」人不吃，曾經豬會吃：「以前尚有豬場會買豆渣做飼料，不過近年香港已沒什麼畜牧業了。」反觀日本，有人做豆渣曲奇和蛋糕，Terry 也參考過，但想每天盡用香港的豆渣，他覺得做主食比甜點更合適。「所以決定做饅頭，因那是中式蒸包的基礎，可塑性高，你自行搭配餡料，便可製成不同包點。」

他找了讀營養學的朋友幫忙，成功用豆渣、麵粉、水、糖和橄欖油做饅頭，製法並不難。要真正推行豆渣食驗室，最難是說服豆腐廠花工夫處理豆渣。「香港所有豆腐廠，我逐一拜訪過。做豆腐一向不需要高科技機器，但你想工廠今後供應豆渣嗎？它就要花二百萬元買風乾機，將濕的豆渣極速變成渣砂儲存，否則很快變壞。」

— 上圖｜豆腐上壓印的數字和中文，引起 Terry 好奇，原來那是本地豆腐廠
　　的名字和電話號碼。

— 下圖｜豆腐廠每天會生產數十噸豆渣，統統丟進堆填區。

Terry 找過工廠洽談，卻不成事，他也明白：「要花這筆錢，他可能覺得買樓付首期更好啦！」做畢業作品時，他為方便取得豆渣，索性跟家附近的小小豆腐檔商量。「最初老闆鄧生不太理我的，但我天天去看他，觀察他怎樣賣豆腐，後來大家開始閒話家常，成為朋友。」

鄧生漸漸願意為 Terry 儲起豆渣，他拿來做饅頭後，又放回豆腐檔讓街坊試吃。「我還教他做了一種『Tofunaise』豆腐醬，成為他的新貨品，賣得不錯！」這段小插曲，源於他看見店中豆腐，有時在運送過程中被撞歪了一角，便慘變沒人買的次品，最終被浪費丟掉。他上網研究後，發覺可以拿這些豆腐，與其他簡單材料攪拌成醬：「即是純素版 mayonnaise（蛋黃醬）。黃豆是未來王道，要做好吃的純素食物，就會用到它。」

雖然豆渣食驗室未能即時實踐，但 Terry 引述理大老師 Michael 的話：「最重要是過程中，能做到自己想做的事。」他難忘 Michael 提醒學生，別因設計師身份，而將自己放得高高在上。「很多時做設計 project，都會說『我想幫誰誰誰』。他很強調，不是誰幫誰的，而是互相支持。像我和鄧生，他為我儲豆渣，我替他做新貨品，是平等的 mutual support。」

● 我不會框死自己

到二〇一八年，豆渣食驗室還有後續。一間由香港設計師與藝術家，在德國經營的藝術空間「Prenzlauer Studio / Kunst-Kollektiv」，邀請 Terry 去當地做「豆腐工作坊」。藝術空間位於柏林住宅區 Winsviertel：「那區已出現士紳化現象（gentrification），有很多年輕家庭居住，他們都比較注重環保和健康。」工作坊教人自製豆腐、「Tofunaise」豆腐醬和豆渣曲奇，Terry 還提供購自香港的製作工具，讓參加者可以一人一套帶走，日後在家都能做豆腐。「區內有一個有機農場，讓人拿家中廚餘來分解，我便教他們，豆渣也可被分解的。而且很多住宅有天台農場，他們也可以用豆渣來養田或養蚯蚓。」由一磚豆腐引發的「豆渣設計」，就這樣從香港走到德國，變成創意活動和社區教育。

你說食物設計精彩嗎？對 Terry 而言，不如說設計精彩。他的看法是，設計就是設計，不用分那麼細。「我覺得不必刻意區分什麼是 food design，也不需有家具、燈光、室內設計等細小的分類。今時今日，全球有很多問題迫在眉睫，我們應從更多、更廣的角度去解決。」大學畢業後，Terry 曾與朋友創辦社企「Made in Sample」，專門回收時裝品牌和室內設計公司的布料樣辦，重新設計成咕𠱸套等家品。Made in Sample 和豆渣食驗室，貌似屬於不同設計界別，其實兩者都是關注減廢的永續設

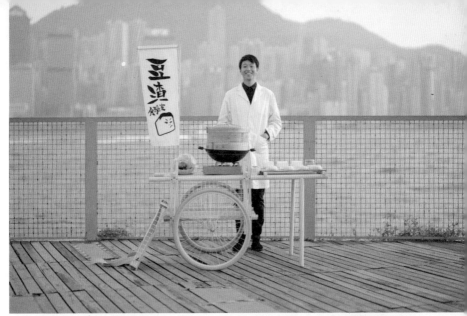

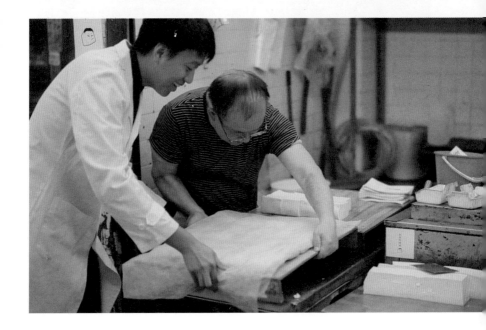

— 　上圖｜二〇一五年Terry為畢業作拍攝的照片。

— 　下圖｜做畢業作時，Terry 從家附近的豆腐檔取豆渣，拿
　　　　來做饅頭後，又放回店中讓街坊試吃。

— 這是 Terry 當年做畢業作時，花盡心機拍攝的豆製品圖。今時今日再
看，可能很多人仍不知底部的問號，就是豆渣。

計。萬變不離其宗，設計的底蘊都是：「我們想生活變得更好，所以才去做設計。」他非常貼地地補充：「生活就是設計，那沒生活的人、窮的人是否就沒有設計？其實不是。你看籠屋和劏房戶，要在數十平方呎的空間，弄個廁所和廚房出來，都是一種設計。他可能很痛恨要這樣，但做這些設計，就是為了要生活。」

生活問題天天都多，比起妄想一下子把它全盤解決，Terry 覺得利用設計引發討論，來得更重要。他曾在米蘭家具展（Salone del Mobile）看過一個關於 GEO-design 的展覽：「GEO-design 是新興的設計領域，討論環球經濟下，設計師可擔當什麼角色。」他喜歡這種宏觀的思維：「例如用 GEO-design 去探討 e-commerce（電子商貿），那就要看，設計師在這個電子系統中，能觀察到什麼？未必要抨擊它，或建構一個新系統去取代它，而是反思 e-commerce 如何改變我們的日常生活。」他笑說，最貼身的例子是，大家要買稍為刁鑽的東西，已像反射動作般上淘寶網購，而不會出門去實體店搜尋。

「既然這樣，那建立了數百年的經濟鏈，是否就要全盤被淘汰呢？這些討論有很多創作空間，又或通過創作，也可以引發很多討論。換個主題，用 GEO-design 去研究全球食物鏈，或即棄餐具也可以啊。何須拘泥那是否 food design？作為設計師，我不會這樣框死自己。」

今時今日，全球有很多問題迫在眉睫，我們應從更多、更廣的角度去解決。

羅治軒・吃著豆渣去減廢

LEUNG

07

餐廳視覺宴

「我想做一些與生活相關，自己用得到的東西。」

梁慧雯

常說外出用膳，吃的不只食物，還有餐廳環境。其實無關餐廳高檔與否，由你走進去，坐下看餐牌，到拿起碗筷進食，五感都會從周遭環境接收很多訊息，而眼睛能「吃」的，是設計師為餐廳做的視覺識別（visual identity）。梁慧雯（Celia Leung）為不同品牌設計 visual identity 多年：「我頗喜歡做餐廳項目。」她笑指，有時行外人搞不清她做什麼工作，她會簡稱自己是「設計餐廳 logo」的。「實情當然不只做 logo，還要設計餐廳用的字體、顏色、圖案、包裝品、外賣袋等，建立整個視覺系統，令人在市場眾多品牌中，看到這間餐廳的獨特性。」

● 無處不在的 visual identity

訪問當日，在一間越南餐廳「BẾP」與 Celia 見面，這裡的 visual identity，正出自她手筆。「很多時替餐廳完成設計後，我會特地去那裡吃飯，有點感情分嘛。」設計品牌的 visual identity，在各行各業都有需求：「我喜歡做藝術文化、hospitality（款客服務）和飲食方面的設計，比較生活化和有趣。」小時候她愛畫畫和做手工藝，現在仍會閒時上陶瓷班，自製碗碟、匙羹等食器。「我想做一些與生活相關，自己用得到的東西。記得大學時教中國文化的（藝術家和學者）趙廣超說，一隻杯也可以盛載

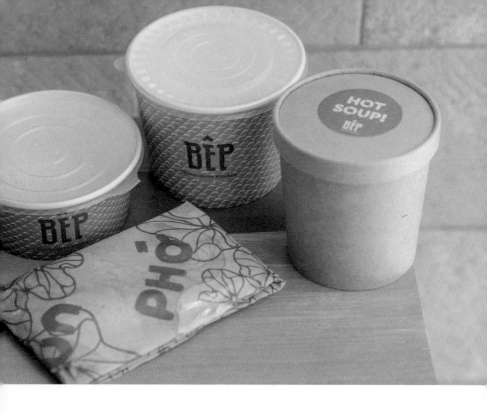

很多意思，用來傳情達意。」Celia 說，自小喜歡創作令她走上設計路，先後在香港和美國，讀平面設計學士和碩士。「回港後在一間主要做 visual identity 的公司工作，便開始做這方面的設計。」

即使你不認識「visual identity」這詞彙，它也在日常生活中無處不在。由你身上的衣服、雪櫃裡的食物和飲品、街上的商店，到手提電話內的 apps，每天有大量 logo 映入眼簾，而那只是 visual identity 的元素之一。「Visual

identity 是品牌的視覺系統，譬如 Google 的系統就做得很好，元素是四種顏色（紅、黃、藍和綠），由 logo 到不同程式的 icon，都屬於同一個系統，但又有很多變化。」細看一次 Google Search、Google Drive、Google Map 的樣子，你大概會恍然大悟。

在飲食業，不只大型連鎖食肆才有 visual identity，有時小店也有好例子，Celia 喜歡一間叫「十下」的懷舊港式火鍋店。「它 logo 的字是北魏體，用霓虹燈做，

— 上圖｜自製陶瓷食器，是 Celia 的工餘嗜好。

加上裝修像舊式唐樓，又用舊式碗碟，整體配搭很成功帶出『香港味道』的概念。」

● 用眼睛吃越南菜

Celia 首次主理 visual identity 的餐廳，是「芽莊越式料理」。「大約是二〇一二年的事，芽莊的老闆想做 rebranding（品牌重塑），他覺得 logo 不好看。」Logo 是天天面對公眾的一張臉，想改革品牌形象，把 logo 以至整個 visual identity 改頭換面，是常見方法。以快餐店麥當勞為例，撇除它的環保措施惹爭議，多年前它已在歐洲地區，開始將 logo 中黃色 M 字的底色由紅變綠，藉此建立環保形象。至於芽莊的問題，原來是 logo「變臉」太多，形同虛設：「過往已換過五次 logo！」Celia 接手時，現存 logo 也欠缺特色：「大概是有朵蓮花，加手寫字款的芽莊英文名 Nha Trang。」

她說設計 visual identity 的基本工夫，是蒐集資料明白大局，看看市面同類型的品牌，予人怎樣的觀感。當然，最重要是了解客戶的需要。「通常會總結一些 keywords，循著那些方向構思。芽莊走大眾化路線，老闆的 keywords 是，想餐廳變得更 stylish、modern、young 和 uplifting。」作為設計師，她還有一個考慮：「因為它不是全新的品牌，所以我要保留一些舊元素，令人來到餐廳，不會完全認不出是芽莊。」舊 logo 雖設計失色，

但選用蓮花圖案，這植物本身是有意思的。蓮花儼如越南國花，既是當地盛行的佛教象徵，亦被視為已故越共領袖胡志明的化身，皆因他的家鄉叫金蓮村。Celia 巧妙地捨花取葉：「新 logo 是一片蓮葉，配合餐廳的中英文名。」她笑說：「用蓮葉比蓮花有型！顏色沿用舊 logo 的綠和白，維持芽莊原有的色調。」以 logo 為起點的視覺設計，延伸到餐牌、餐墊、外賣容器和紙袋，新的 visual identity 便成形。現在回想：「我都頗滿意，起碼至今都沒再換 logo 了。」

— 　上圖｜用蓮葉取代舊 logo 的蓮花，令芽莊感覺更年輕。

— 以 logo 為起點的視覺設計，延伸到餐牌、餐墊、外賣容器
等，整個芽莊的 visual identity 便成形。

幾年後，芽莊老闆開設另一間越南餐廳 BÊP，visual identity 再找 Celia 操刀。全新品牌，一切由零開始，第一個舖位在中環蘇豪，目標客群是該區消費力較高的人，visual identity 由餐廳的市場定位出發：「是 niche 和 high-end 一點，同時有越南街頭風格。」BÊP 是廚房的越南文，除直接以這三個字作為 logo，乾淨俐落感覺型格，她還抽取 Ê 字上標示聲調的符號，作為視覺系統的圖案之一，因三角符號形如越南傳統草帽。「越南部分建築很受法國影響（越南曾是法國殖民地），另外一些視覺元素，就啟發自越南地磚圖案。用色方面，越南 street food 有很多紅、黃、綠等鮮艷的民族色彩，我便把它 tune down 了一點，易於應用在餐廳。」這些圖案和色調見於 BÊP 餐碟上，大快朵頤時，其實眼睛也嚐了越南味。「相對廣告設計，可能 visual identity 感覺較 subtle，但功能同樣是表達訊息。」

● **日本食品包裝總是美？**

這天我們身處的 BÊP，是訪問時剛開業的上環新店，牆上掛著一個個燈箱，亮起用越南文寫的菜式名字，特地找 Celia 來設計，與 logo 保持一致性。除了在香港，二〇一九年她曾去日本北海道，在設計公司「COMMUNE Inc.」工作，做過當地的餐廳項目。「例如一間法日 fusion 素食餐廳，叫『City Boy』，概念是用超市賣相不佳，但品質沒問題的食物做材料，環保一點，免卻那些

BÊP

Vietnamese Kitchen

— BÊP 部分視覺元素，啟發自越南地磚圖案，也有些像越南傳統草帽的三角符號。

食物總沒人買，而被浪費。我為它設計了基本的視覺系
統，logo 是一個線條不規則的抽象薯仔，代表城市中有
countryside 的感覺，有愛護環境的人。」日本設計總令
人趨之若鶩，在當地工作過一陣子，Celia 的感受是：
「因為日本人普遍都有美學涵養，設計上尤其追求細緻。
而且日本人很怕悶，經常想要有趣的東西，又有幽默
感，不然日本怎會有那麼多 mascots（吉祥物公仔）？」

很多香港人去日本，都愛逛便利店和超市買食物，食品
包裝固然不乏吉祥物公仔，可愛、搞笑、精美，也是它
們的設計特色。能令你未食先興奮，食品包裝功不可

— 上圖 | Celia 為法日 fusion 餐廳 City Boy 設計的 logo。

沒。日本一條街上可擠滿 Lawson、Family Mart 和 7-11，便利店的產品競爭大，是不斷激發食品包裝創意的原因之一，季節性和限量版設計琳琅滿目。香港進口產品較多，就拿 Celia 的工作地點北海道相比：「北海道天氣好、環境好，日本全國最優質的食材，很多都來自這裡，譬如昆布和牛乳，亦因而衍生大量食物包裝的設計工作。我當時便做了昆布產品、咖啡飲品等包裝設計。在香港想做（原創）食品包裝設計，機會不多。」話雖如此，但她笑說：「去完日本，見人家連一袋米的包裝設計，都弄得那麼美，令我也想做香港的食品設計。不只設計一個罐或一個包裝，而是整個 branding（品牌設計）去做，影響力會更大。」

相對廣告設計，
可能 visual identity 感覺較 subtle，
但功能同樣是表達訊息。

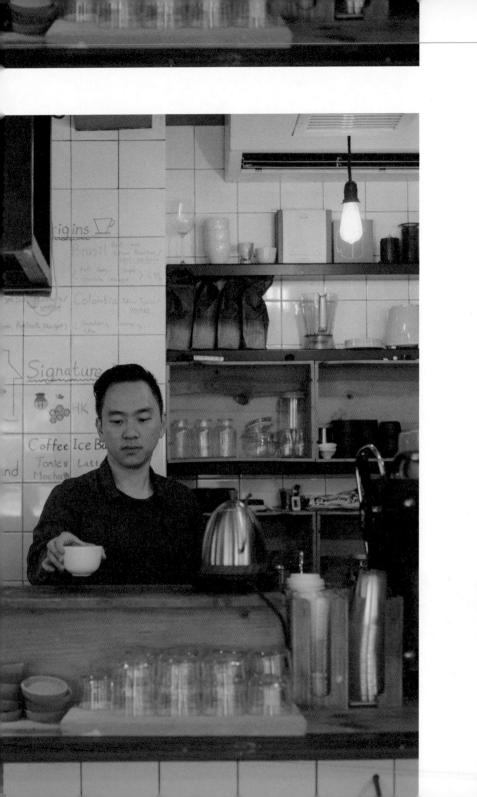

食物是放進口裡的語言

「我相信設計就在生活之中，一張摺凳都是設計啊！
由座位排法到餐具細節，都能影響你吃飯的感覺。」

伍栢基

JOSHUA NG

●

伍栢基（Joshua Ng）和哥哥在香港開了數家食店。他
每天都會巡店，早上先到中環小斜路上的「Common
Ground」，「來檢查一下咖啡是否 ok。」Joshua 把這裡打
造成 lifestyle cafe，是《號外》、《Monocle》等生活雜誌
偏愛的那種小店，而它確實被兩者介紹過。「我一向愛
看這些雜誌，也喜歡設計嘛。」也所以，他差不多每年
都去米蘭家具展（Salone del Mobile），那時全城各範疇
的設計都百花齊放，包括食物設計。食物設計是什麼？
簡單而言，就是將食物相關的事情，變成傳遞訊息的
工具。「人人都要吃，我常說，食物是最 universal 的語
言。」

● 一餐飯的影響力

Joshua 和哥哥是孖生兄弟，兩個都愛吃愛煮，兩個都是
廚師。「我記得小時候，周日如果媽媽不煮早餐，我和哥
就會自己煮 scrambled eggs、做 pancakes。當時七歲左右
吧，是我們最早的下廚經驗。」長大後他們依然愛合體，
二〇一〇年成立飲食顧問及設計公司「孖人廚房」（Twins
Kitchen），除了開食店，也舉辦創意和設計活動。「我
有些朋友由產品設計轉做食物設計，說有點厭倦 mass
production 下的產品，覺得與用家的關係有時很疏離。」
不是一竹篙打一船人否定產品設計，而是進食這回事，

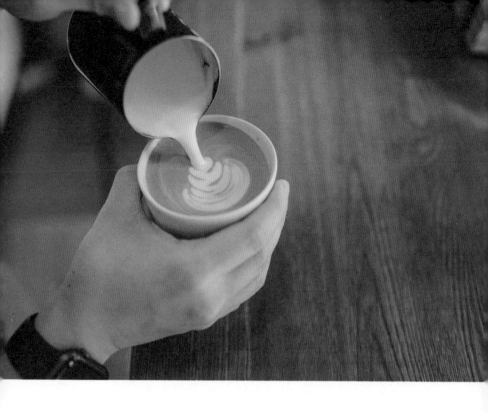

實在很貼身。「畢竟食物跟別的東西很不同,要放進口裡,味道能給你很多回憶,例如啄啄糖和糖蔥餅,可能會令你想起童年。」

食物用來果腹是基本,能勾起回憶是情懷。更上一層樓,可以透過一餐飯帶出特定訊息,刺激味蕾之餘,也刺激你思考。Joshua 想起意大利名廚 Massimo Bottura:「二〇一六年他在巴西里約奧運會開了一間飯堂,用奧運村浪費的大量剩食為材料,每晚免費煮飯給露宿者吃。」

— 上圖｜Common Ground 藏身中環城皇街樓梯上，遠離鬧市繁囂，成為街坊聚腳地。

— 下圖｜身為多家食店的老闆，Joshua 來到 Common Ground 仍會下廚，捧來這碟美食。

那間飯堂名為「Refettorio Gastromotiva」，除了動員超過八十位廚師合作，還有設計燈光的 Maneco Quinderé、做家具的 Campana Brothers 等知名設計師參與，設計進餐的空間。於是飯堂沒淪為一個冷冰冰「施捨食物」的地方，露宿者受到尊重，也吃得健康，整個計劃令人正視社會包容和剩食問題。「原來食物的影響力可以這麼大，對我來說是啟發，令我也想嘗試一下。」

其實他在二〇一五年已有類似體驗。當時香港理工大學賽馬會社會創新設計院和康樂文化事務署合辦了社區企劃「盛食當灶」，將北角藝術空間「油街實現」變身街坊食堂。Joshua 是其中一位駐場廚師：「任何人都可以報名來吃飯，免費的，但你要拿一些家中剩餘、過多的食物來，一罐午餐肉、一個即食麵也好，我會根據大家帶來的食物即場構思餐單。這是頗具實驗性的計劃，希望大家從中反思，我們活在物質充裕的地方，有否好好盡用自己的資源？」Joshua 與他的團隊參與計劃近兩年，每周花足五天駐場，每次都不知會收到什麼食材：「那種即興和創意是好玩的。」

● **用食物看世界**

做事過程好玩，對 Joshua 來說很重要。大學時他和哥哥一起在美國讀商科，又一起在當地投資銀行工作過一年：「發覺人生只對著數字很悶，所以轉做飲食，將興

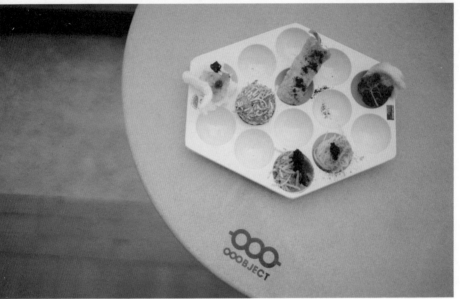

— 上圖｜孖人廚房設計特色鴛鴦，味道中西合璧，於米蘭家具
　　展推廣香港飲食文化。

— 下圖｜孖人廚房與環保品牌 OOOBJECT 合作設計的餐碟，
　　形如雞蛋仔模具，放雞蛋仔或小吃皆可。

趣變事業。」現在孖人廚房愈開愈多食店，日常業務頗困身。要為大腦充電，他總愛旅遊看展覽。「例如我喜歡看米蘭家具展。外國永遠有 inspiration，是一種衝擊。」當大家在香港仍覺得食物設計很陌生，二○一九年米蘭家具展專讓年輕設計師參加的「米蘭衛星展」（Salone Satellite），已經用「Food as a Design Object」為主題。有人用日本神戶牛肉常被忽略的牛皮做銀包，有人拿香蕉纖維做燈飾，有人收集咖啡渣做椅子。

有年 Joshua 不只參觀，還親身參展。二○一七年香港設計中心舉辦「Confluence · 20+」展覽，帶著一班香港設計師參加米蘭家具展，孖人廚房也獲邀同行。「當時我想，要在外國展示香港特色，怎能不談香港食物呢？我便從食物設計的角度出發。」他和哥哥在米蘭著名超市「Eataly」設計了幾場煮食工作坊，讓外國人體驗香港飲食文化。「我們教人做 margherita pizza 味的雞蛋仔，又用意大利咖啡混合港式奶茶，來沖製鴛鴦。另外與 C.L. Lam（環保設計品牌「OOOBJECT」創辦人林紀樺）合作，設計了一些 upcycled（升級再造）的杯和碟。」用來放雞蛋仔的碟，設計得像雞蛋仔模具，有一個個圓形凹位，製作材料還包括蛋殼。工作坊同場舉行香港食物設計展覽，展出不同香港設計師的作品，例如用咖啡渣做的杯、用電飯煲內膽製成的單車響鈴等。現在回想，Joshua 的體會是：「香港設計有自己的獨特風格，但在香港，設計不是很賺錢的行業，變相不夠多人去發

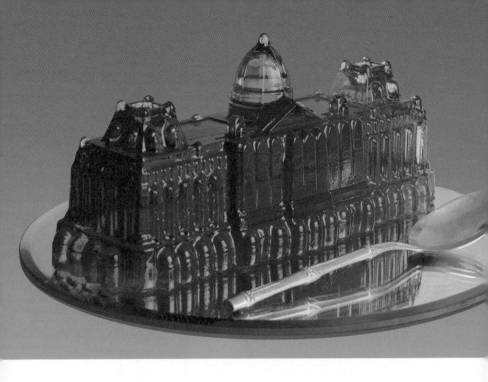

展，我們仍須努力。」

他讚嘆倫敦的創意業產值，能超越其金融業產值，特別欣賞當地設計組合「Bompas & Parr」（Sam Bompas 和 Harry Parr），將食物設計玩得出神入化。「Harry Parr 有建築設計背景，他們最出名是將啫喱做成建築模型。」聖保羅大教堂、白金漢宮等著名建築，統統變成碟上的啫喱雕塑。二〇〇八年他們為倫敦建築節（The London Festival of Architecture）策劃「啫喱建築」設計大賽，建築大師如 Norman Foster 都參加，Bompas & Parr 自此聲名

— 上圖｜「啫喱建築」系列是 Bompas & Parr 的招牌設計，
你認得這是英國歷史悠久的百貨公司「Harrods」嗎？

大噪，發展出不同的啫喱系列。當年大賽一位評審兼建築教授說，人類嬰孩時認識世界的原始方法，就是抓到東西便放進嘴裡嚐嚐，現在透過啫喱，我們可吃掉不同形狀的建築，是有趣的感官體驗。Joshua 說：「我覺得人始終是想被 inspired 的，而食物設計正正能賦予你新的方式，去看這個世界。」

● **大牌檔也有設計**

二〇一九年他慕名去倫敦加入 Bompas & Parr 的公司，工作了近一年。「Bompas 和 Parr 本身都不是廚師，我便盡量分享自己營運餐廳的經驗，也參與他們不少 projects。」例如與冧酒品牌合作的「Lost Lagoon」企劃：「我們在商場租了整整一萬平方呎的地方！以海盜為主題，做了人工湖和一些小島，讓人划船而過再喝酒。我亦和他們一起調配不同 cocktails。」二〇二〇年 Bompas & Parr 在香港首設國際工作室，更交由 Joshua 主理，發展亞洲區的設計項目。他說在公在私，都感受到 Bompas & Parr 轉數很快，想法瘋狂，例如從前做過霧化的 cocktails，讓人用鼻一吸便能買醉。「食物設計最令我 fascinated 之處，是稍稍改變一些形式，已有很大影響。假設我找藝術家設計一隻特長的匙羹，你用來舀湯，喝起來的體驗已跟平常完全不同，甚至會改變你的飲食習慣和視野。」

— 上圖｜位於哥本哈根的餃子店 GAO，設計時尚而不失香港味道。

— 下圖｜GAO 主打港式餃子，桌上放著筷子筒，盡顯香港大牌檔風格。

既然孖人廚房在香港有數家食店，何不直接在自己地方，試試這類「長匙羹」實驗？他老實說，要在餐廳的日常運作來點天馬行空，成本很高：「譬如伙記不小心摔破匙羹怎辦？這樣找藝術家特製的匙羹，不便宜啊！反而做一次性的 project 會更合適。」回歸基本步，在「正常」餐廳陳設上花心思，本來就是一種設計。孖人廚房遠在丹麥哥本哈根，也開了一間餃子店「GAO」，做港式餃子：「所以店裡特地用香港大牌檔那種紅紅綠綠的碗碟，桌上放著筷子筒。別以為這個色系很老套，只要用得其所，放諸哥本哈根都可以很 hip。」餃子店的戶外位置，還放了摺凳。常說去高級餐廳，吃的不只食物還有環境，大概只說對一半。因為設計進餐環境，不是 fine-dining 專利，也非雕龍雕鳳才是好。GAO 的設計，便成功傳遞濃郁港味：「我相信設計就在生活之中，一張摺凳都是設計啊！由座位排法到餐具細節，都能影響你吃飯的感覺。」

香港設計有自己的獨特風格，
但在香港，設計不是很賺錢的行業，
變相不夠多人去發展，我們仍須努力。

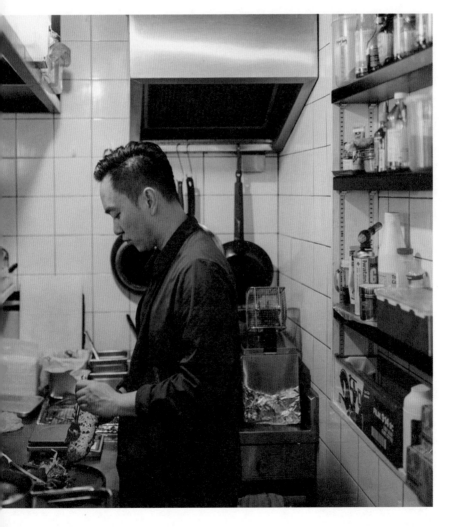

本篇相片部分由Twins Kitchen Co Ltd提供

伍栢基 · 食物是放進口裡的語言

CHAPTER 3

LIVE

童話故事《三隻小豬》談建屋用哪種物料，才不被豺狼吹塌，大家耳熟能詳，從設計角度看，不就是建築解決問題的案例嗎？建築以至家居設計，統統能改善生活質素。

住

EDMOND WONG
MIKE MAK
CHRIS TSUI
GARY HON

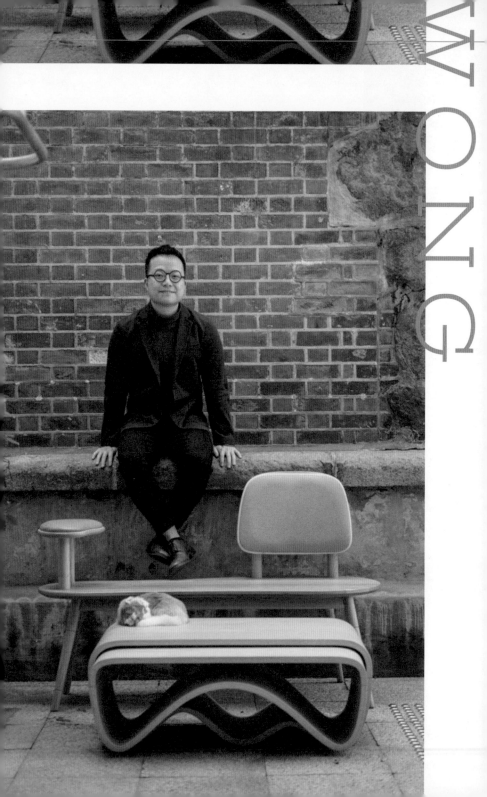

EDMOND

愈有問題
愈要設計

「做建築也好，做產品也好，
我最終都是想用設計改善人的生活，
那不如先由自己能掌控的物件做起。」

黃澤源

黃澤源（Edmond Wong）曾為養貓人士設計一系列木製家具，能巧妙地「人貓共用」。譬如茶几，底部呈波浪形，讓貓窩在凹位。「形態彎曲，所以要用樺木夾板製作。」夾板是將很多層削薄了的木片黏合，令木材可彎曲，又不失堅固。他想起美國設計大師 Charles 和 Ray Eames，回帶至上世紀四十年代：「二次大戰時，他們為美軍設計固定傷兵手腳的支架，實木很難做到貼近人體弧度，他們就成功研製用夾板來做。後來夾板也應用在他們的家具設計。」將木頭弄得曉轉彎，如果只為過癮好看，才不是設計的本質。「對啊。我一直覺得，設計是用來解決問題的。」

● 在臨時房屋成長

Edmond 設計不少家具，有人把他看作產品設計師，其實他周身刀，不愛被定型。二○一○年在香港中文大學建築系碩士畢業，今天他 Facebook 的自我介紹，寫著「不安分守己的建築師」。過去數年，他在國際設計盛事米蘭家具展（Salone del Mobile）發佈過家具系列，又在香港為不同中小學，設計校園改造。「希望透過改變環境去啟發學生。例如舊式校舍沒有圖書室，我便設計一個『圖書館』空間，融入原有的有蓋操場，是很有趣的經驗。我覺得環境很影響小朋友的成長。」學校如是，家

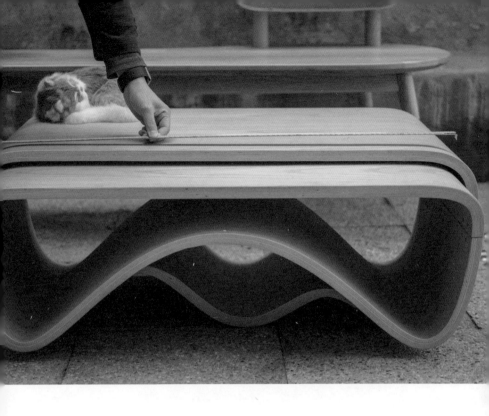

居環境更甚。「我很有切身體會，因為出身草根家庭，所
以小時候住過木屋，後來搬到臨屋（臨時房屋），到現
在我父母住和諧式公屋，可謂經歷了香港的房屋史。」

八十至九十年代，他從三歲至升中前，都住在九龍灣啟
樂臨時房屋區。「屋內環境當然不好，但最精彩是外面的
公共空間。」臨屋僅兩層高，一間一間並列而建，所謂
公共空間，就是兩排臨屋之間的寬闊大路。「家裡太狹
窄，大家會走出來打麻雀和吃飯，小朋友就在門口射波

子，鄰里關係非常好。」今天大部分港人過著蝸居生活，高樓大廈內每一呎，我們都想撥入自己家中。「所以大家只談單位面積，走廊空間就盡量減少，也不會設計讓人互動的 communal area，因為覺得沒用處，其實這樣對人的成長不好。在香港，不能用數字量化的事，就不被重視。」現在回想，Edmond 發覺臨屋生活對他影響很大：「跟我日後做設計也有關。那時資源太困乏，會探索身邊環境，自製玩具。街上有貨車棄置的發泡膠盒，便拿來削成劍和盾，有很多創作過程。」

— 上圖｜Edmond 為漢師德萃學校設計校園改造，以小書櫃組成「圖書館」空間，融入有蓋操場。

● 為何要做更多家具出來？

兒時做玩具，少時 Edmond 已進階做家品，多得中學有木工科。「我是全級成績最好的，哈哈。」他還記得用亞加力膠做過一個肥皂兜，要鑽兩個螺絲洞，方便掛牆。「那個洞很突兀，我便巧妙地將肥皂兜變成小狗的樣子，令兩個洞看似一雙眼，那就是設計了。既要考慮外觀，亦要隱惡揚善，將物件變得有趣。」當然，他也經歷過設計沒趣之時，建築碩士畢業後，在則樓工作了數年：「最大體會是，香港很難有住宅項目讓建築師發揮。」畢竟每個階磚都是錢，不容你天馬行空。「發展商請你蓋一幢樓，其實 80% 的設計他已定好。」

趁年輕，他在二十九歲自立門戶，心想：「做建築也好，做產品也好，我最終都是想用設計改善人的生活，那不如先由自己能掌控的物件做起。」他的公司「Edmond Wong Studio」初期設計 3D 打印眼鏡，製作技術讓客人可選擇眼鏡尺碼，戴得更舒適。後來他開始設計家具，參加米蘭家具展。這個年度國際展覽，像個超級大型書展，只是每個攤位並非展示新書，而是世界各地的新家具。海量新品可以令人開眼界，但也令人疑惑，地球真的年復年，需要千千萬萬張新桌新椅嗎？「我也問自己，為何要做更多家具出來？無可否認，有些家具只是轉變一下物料或風格，就推出新品。我不想這樣，所以要找到沒人想過的原因，才去做。」

Edmond 首個家具系列「Fit-niture」兼備健身功能，原創性沒欺場，名副其實結合「finess」和「furniture」，將運動帶入家居。「家具設計最正常的想法是，椅子應鼓勵你舒舒服服坐下來，很少會反過來推動你去活動一下，多做運動。我完全是逆向思維！」例如 Fit-niture 長方形餐桌的一端，和另一款層架儲物櫃，都附有管形支架，可用作承托身體重量的單槓桿，在家健身變得很方便；另一張「X-bench」長椅更有機關，椅墊可調較成椅背，讓你以適當坐姿舉啞鈴。

二〇一七年，X-bench 令 Edmond 成為首位獲得米蘭家具展新銳設計師獎（銀獎）的香港設計師。平日大家難免覺得：嘩！米蘭家具？不就是那些造型浮誇的天價 designer chair 嗎？有時設計，或許疑似平行時空裡的東西，但 Edmond 很貼地：「很多時我做設計，源於解決自身問題。以前做 3D 打印眼鏡是因為自己頭形大，總買不到合適的眼鏡；做 Fit-niture 就是發覺自己在工作室，太多時間坐著沒運動。」

● **設計是一種同理心**

生活就是一堆繁瑣的問題，不只 Edmond 才碰上：「我遇到，即是很多人也會遇到，又或我觀察到別人有某些問題，我都可以透過設計去解決它。設計就是一種同理心。」他曾在朋友家看到這樣的畫面：夫妻倆養了兩頭

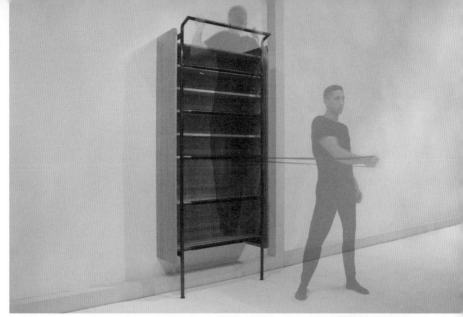

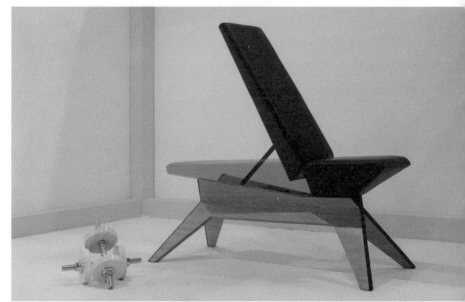

— 　上圖｜Fit-niture 層架儲物櫃附管形支架，有多種健身用途。

— 　下圖｜X-bench 椅墊可調較成椅背，讓你以適當坐姿舉啞鈴。

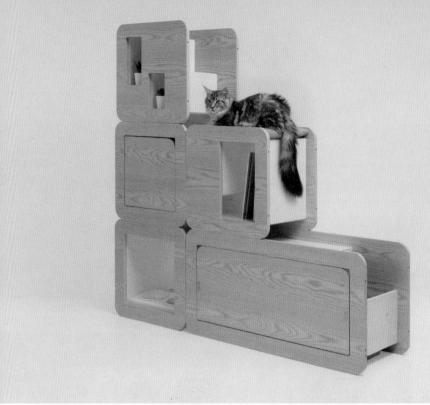

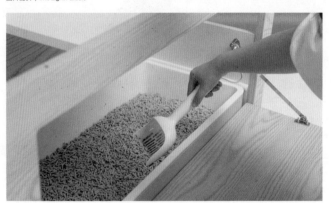

— 由儲物格組成的 Me & Meow 書櫃，底層內置貓砂盆和糧食碗。

貓，全屋才四百多平方呎，客廳卻被貓砂盆、糧食碗、貓玩具等用品佔據。Edmond 又想，如何改善「貓奴」的家居環境？結果他與友人合作設計了「Me & Meow」家具系列，每件產品都可人貓共用，變相省了空間。例如書櫃由多個方形儲物格組成，每格側面都有位置，讓貓躲藏或跳躍玩樂。用家可按照家中空間，決定買多少儲物格，然後像玩 Lego 般自行組裝成不同形狀，變成貓的遊樂場。最貼心是有兩個儲物格，分別放置貓砂盆和糧食碗，貓用品不再散亂一地。

由 Fit-niture 到 Me & Meow，Edmond 發展出一套家具設計的想法：「家具是大量生產的，如何可以在量產的同時，加入個人化元素？Mass customization（大量客製化）是我最想做的事。」沒有人喜歡倒模家居的，Edmond 說的個人化，就是用設計來照顧用家的獨特喜好。「Fit-niture 為健身人士而設，Me & Meow 為養貓人士而設，日後可能為有小朋友的家庭，或喜愛種植的人，設計不同家具系列。」每次針對不同群組設計，資料搜集變得很重要。由二〇一八年在米蘭家具展發佈 Me & Meow，到後來於兩岸三地發售，期間 Edmond 仍反覆改良家具，魔鬼在細節。「儲物格裡的貓砂盆就弄了很久！收到意見後才知，有些貓如廁時，姿勢像伸懶腰，站得很高，我便再調整儲物格的高度。」

他笑指公司人手不多：「設計師是我，客戶服務部都是

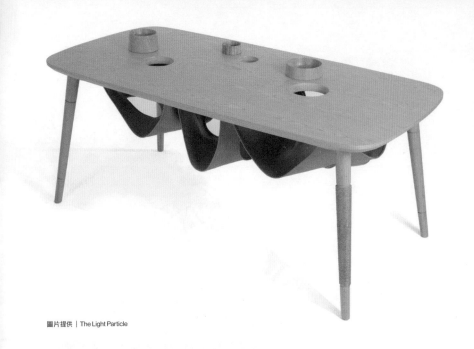

圖片提供｜The Light Particle

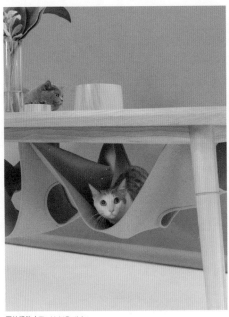

圖片提供｜The Light Particle

— Me & Meow 餐桌讓貓
可跳進桌下的「睡袋」。

我，哈哈，所以親身聽取很多 feedback。」Me & Meow
在米蘭甚獲好評，回港後他才發現：「很多人欣賞這些
家具，但說尺碼有點太大，家裡放不下。在外國就沒有
這個問題。是我不夠 sensitive，尺碼減約 20% 就剛剛好
了。」將來除了微調尺碼，他亦希望售價能更平民化。
「不過我只是獨立品牌，未去到很商業化的規模，沒上
億元生意額，要再想辦法如何降低價錢……」想我為
人人，但聽來有點吃力不討好。他說當年辭去則樓工作
後，曾看美國蘋果公司創辦人 Steve Jobs 的自傳，頗受影
響。「設計的價值，在香港社會有時很難體現。iPhone 則
是很好的例子，有 technology、engineering 等各種配合，
彰顯了設計的價值，可以無遠弗屆去到全世界，影響人
的生活。產品設計真是有它厲害之處。」在香港設計家
具不易，但至少他有所期盼。

我遇到（日常問題），即是很多人也會遇到，又或我觀察到別人有某些問題，我都可以透過設計去解決它。設計就是一種同理心。

10

一件家品也能改變生活

「為何我要再多做一張椅、再多做一個鐘出來？一定有特別的想法要表達，我才會設計一件產品。」

麥雋永

MIKE MAK

與產品設計師麥雋永（Mike Mak）見面，他頭戴鴨舌帽，身穿工人褲，人如其作品風格，有點玩味，又帶點孩子氣。他設計過一道爬梯，形狀儼如中文字「月」，巧妙表現登上月球那種步步攀升的意境。把爬梯放在 Mike 旁拍照，他看過照片後笑指：「我像個等開工的工人！」他說自己真是技工材料，少時木工科成績冠絕全級。小時候他的志願其實是做發明家，現在設計家品多年，心態也有點異曲同工：「設計一件產品未必能改變世界，但至少可以改善你的生活質素，可能微不足道，卻也是小小的改變。」

● 小小的交流系統

說改善生活質素，聽來很宏大，Mike 從細節做起。在工作室信手拈來他的作品「Wisdom Tree」小書架，已是例子。他先談設計由來：「有陣子我常去圖書館借書，一借便很多本。未看完的，連書籤也懶得用，只攤開讀到那頁，便反轉放在桌上，結果滿桌都是，太亂了。」

那時正值聖誕節，他便想到設計書架，每層都可以這樣攤放一本未讀完的書，看來像層層疊的三角形，形如聖誕樹。「這樣不只有裝飾性，還有實用功能。譬如一家人一起用，可互相發現『咦，原來你最近在看這本書』，

而開始有交流。透過書架去建立一個系統，改善你閱讀的質素，促進更多人看書，這就是我的設計理念。」

Mike 的作品常有這番好意，想把人們拉近一點。他曾為玩具公司「Huzi」做過一張茶几，可變身兒童版乒乓球桌。我以蝸居蟻民的目光看，覺得一物二用可省位，其實捉錯了用神。「這張乒乓球桌的設計重點，是人與人的交流。Huzi 的理念是做一些 long-lasting 的玩具。於是我想到打乒乓球是很國際化的活動，很多人都會玩，那透

— 上圖｜ Wisdom Tree 書架形如聖誕樹，方便你放未讀完的書。

— 下圖｜為玩具品牌 Huzi 設計的茶几，可變身兒童版乒乓球桌。

過這張球桌，父母與子女、朋友之間都可以產生感情。因為我小時候也跟我爸打乒乓球呀，很開心的。」Mike侃侃而談他有個快樂童年，對如今從事產品設計也有影響。他兒時住元朗鄉郊的村屋，「以前沒網購那麼方便，身邊找到什麼東西，就會拿來用。」有次刮颱風，樹木都被吹倒：「看見有些很粗大的樹幹，我爸便向人借了一把風車鋸，嘗試用那些木來做家具。那時我才小學五年級，他已教我拿鎚子，又用入榫方式將木材拼合，做了床架和電視櫃等。雖然不漂亮，但很實用。」

除了年紀輕輕已在家上「親子木工課」，還有家人常買給他的模型玩具，Mike現在回想也是寶。「一盒高像真度的高達模型，嘩，有上千個部件！想玩就要看說明書。那些日本模型訓練我組裝物件的能力，它的結構和比例也做得很好，深深影響了我。我覺得說明書內的工圖，是世上最美的東西。」他說自己是正宗頑童，上學只愛美術和體育科，完全非讀書材料。家中補習老師見Mike勉強升高中也沒幸福，建議他報讀香港理工大學的設計文憑課程，後來順理成章在同校升讀設計學士。「我至今仍很感激那位補習老師！」

● **生活沒空間　也要有姿彩**

大概人生選對了方向，路自然好走。「我很喜歡 Marcel Wanders（荷蘭設計大師），他是我的偶像。」Mike 在大

學畢業展做了一系列燈飾，有位來參觀的荷蘭人 Danny Fang 很欣賞，他正正是 Marcel Wanders 團隊的前任產品設計師，移居來港自立門戶。後來 Mike 加入他創辦的「Fang Studio」，參與很多家具設計。家具也好，家品也好，世界不斷有新設計推出，身為設計師總有 Mike 這種反思：「為何我要再多做一張椅、再多做一個鐘出來？」他的結論是：「一定有特別的想法要表達，我才會設計一件產品。」

在 Fang Studio 的日子，他習慣把工作以外的設計想法，放在個人網站。「完全沒打算生產的，純粹找個平台分享，自我陶醉一下。」其中一個經典設計是「Eye Clock」座枱鐘。白色小盒上沒數字刻度，只有一雙大圓眼，內裡的黑色眼珠會隨時間轉動，左眼珠位置代表小時，右眼珠位置代表分鐘，像個鬼馬表情。「當時（二〇〇九年）有這構思，是表達我心裡一個疑問。我們已有手錶、手提電話和電腦，基本上不需要時鐘來看時間。那時鐘該以什麼模樣，將時間呈現給你看？會否是一個表情呢？是它看你，而不是你看它？」

沒想到有天早上醒來，他發覺電郵滿瀉：「忽然收到三百多個 email，問可否買這個鐘！」原來 Eye Clock 被當年的人氣設計網站「Swissmiss」介紹，消息變得鬧哄哄，最後更獲英國設計公司「Suck UK」承包專利，真正投產出售。「這是我第一個發售的產品，五、六年間賣了約三

萬個，反應算好到不得了。」也成為他繼續設計產品的
強心針。

Mike 笑說當年打完「眼睛」主意，有人叫他「不如下
次玩耳朵」。他又真的做了一款「Dear Vangogh」杯，

杯耳造型是人耳，意指有說梵高曾割耳送給他的愛人。「很多時我們買杯送禮，都沒什麼特別意思，但加了這個梵高故事，能表達『我將自己的一部分送你』，我覺得不錯啊，很浪漫。」Mike 說這些奇想與巧思，不過取自生活。譬如他曾在日本海岸看見一個個抵擋海浪的巨大防波堤，覺得形狀很有趣，近年便以此造型設計了「Tetra」肥皂，看來過癮，用來更不滑手。或者你會問，小情小趣有什麼重要？「香港人的住屋基本上都很細小，大環境我們未能改變，但狹縫中也有空間做設計的，起碼令你用一件物品時，會有多一重感受，生活會有多一點姿彩。」

— 上圖｜如果你不知什麼是防波堤，上網找找，便明 Tetra 肥皂的趣緻。

● 當人人自製產品

土地問題是港人的頭號煩惱。Mike 近作「Bookniture」的構思，正源自生活空間不足，是一件多用途家具。「我有朋友開出版社的，工作室比我的更亂，四面牆放滿書櫃。我每次去那裡，都找不到位置坐下！於是我想，如果可以隨手從書櫃拿一張椅子出來，那多好！」Bookniture 設計如其名，將「book」和「furniture」合體。它的外表與一本硬皮書無異，內藏具摺紙結構的卡紙，可以像扇子般展開，形成一張圓柱形的矮凳，亦可用作小茶几或腳踏椅。活在納米家居的香港人，對能屈能伸並不陌生。「坊間一直有各種摺凳和摺枱，但問題是摺起後，也要找地方存放。Bookniture 的概念則是『hidden furniture』，收起時變成一本書，能放進書櫃，像忍者般消失！」

看 Mike 說得滿心歡喜，形容 Bookniture「叮一聲」便能消失於無形，感覺他真像兒時立志想做的發明家。「今時今日，其實人人在家都可以用 3D 打印機，製造不同產品。」新冠肺炎爆發，民間自行 3D 打印口罩，是最貼身的例子。這種自製模式的普及，可追溯至二〇〇五年美國興起「自造者運動」（Maker Movement），簡單來說，就是人們厭倦了付錢買量產商品，寧可 DIY 滿足生活所需。

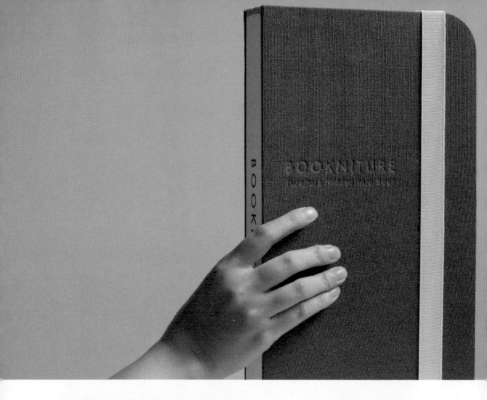

— 上圖 | Bookniture 外表與一本硬皮書無異。

— 下圖 | 想帶桌椅去戶外？Bookniture 是輕便之選。

「當大家都可自製產品，我也會反思，那產品設計師的角色該怎樣？或者可嘗試做一些 hackable 的設計，你看外國也有 Ikea Hack。」這裡的 hack 不是電腦駭客，而是指設計上的「改裝」。Ikea Hack 活動在外國流行多年，由一眾 Ikea 迷發起，於網上分享自行改裝 Ikea 家具的心得。

Ikea 的家具價錢親民，難免人有我有，而 Ikea Hack 證明很多人花盡心思，無非想換取家具有多點獨特性。Mike 的 Bookniture 在香港「MoMA Design Store」（紐約現代藝術博物館轄下設計商店）有售，他也想小試牛刀，做個人化設計：「例如在店裡做一個『Maker Corner』，讓人在 Bookniture 刻上自己的名字，或做其他特別版本。」Maker 年代衍生 maker 設計，他說不只設計改變生活：「生活也一直改變我的設計。」

香港人的住屋基本上都很細小，大環境我們未能改變，但狹縫中也有空間做設計的，起碼令你用一件物品時，會有多一重感受，生活會有多一點姿彩。

麥雋永・一件家品也能改變生活

11

生活
不只一個模樣

「設計師是有能力創造改變的人。沒有設計，生活很多問題都沒法用另類思維解決。」

徐浚誠

CHRIS TSUI

建築師徐浚誠（Chris Tsui）身旁的作品「Fold」，是桌椅合一的家具。「之前我參與海港城一個椅子設計展做的，展後繼續放在商場，讓公眾使用。」Fold 的造型，像把一張長椅對摺，再輕輕一扭。「大家都覺得，長椅就是一塊板加四隻腳。為何長椅不能同時是一張桌？我的設計就是源自這個問題。」他笑說設計師很「怪」，自己製造問題出來，再解決它。說製造，其實是發掘。要是沒有設計，人人安於現狀腦癱瘓：「那你可能以為生活就是這樣，不知能變得更好，亦會很枯燥乏味。」屆時不只長椅，什麼東西都只有一個模樣，才可怕。

● 中三有個建築夢

Fold 放置在海港城早年擴建的「海岸觀點」大樓，這座建築由著名建築師 Norman Foster 的事務所設計。沒想到 Chris 早在初中時，已拜訪過 Norman Foster 的英國事務所總部，與他少時立志做建築師也有關。說來話長：「這件事很有趣，中學時代對我影響很深。」Chris 自小愛畫畫，是校內的美術尖子，中三時與同學組隊，代表學校參加一個關於未來校園的建築設計比賽。他還記得，那是英國文化協會舉辦的。「為中學生而設的建築設計比賽很少有，我覺得很吸引！雖然當時是中學生，對建築沒什麼概念，但我做很多 research，去圖書館讀建築和室內

設計書，看大師的作品。」

最終畫了一幅未來校園設計圖，細節他也忘了，大約是有些太陽能設施和新式校園空間，反正真的贏了比賽，獲邀去英國十日遊。「行程是遊覽英國最厲害的建築，當時 London Eye（摩天輪）剛建成，又參觀了 Norman Foster 的總部。」Norman Foster 的事務所設有落地式玻璃窗，工作間放了大量建築模型，看得這個中三小子嘖嘖稱奇。「從未見過那種外國公司氛圍，又覺得，嘩，原

來建築師在這樣的環境工作。」建築之旅令 Chris 大開眼界，成為他嚮往做建築師的起點，到中學畢業仍心繫建築，順理成章在香港大學讀建築學士和碩士。

● 社會需要另類思維

Chris 畢業後，曾在知名美國建築事務所「KPF」（Kohn Pedersen Fox Associates）工作，參與香港和中國內地的高樓建築項目，對於他的創作慾，卻搔不到癢處。「我比較喜歡設計小屋，可以直接與屋主溝通，personal 一些。」

— 上圖｜Chris 自小是學校美術尖子，現在仍愛用筆記簿設計草圖。

回想大學時代實習，當同學紛紛跑到大則樓做大型項目，他寧可去本地建築師林偉而（William Lim）的中小型設計公司：「當時我做的，就是一間私人獨立屋，在九龍塘的，是我第一個在香港建成的作品。」屋主是鍾情泰式建築的東南亞華僑，偶爾處理生意才來港暫住。「他想在香港也有置身東南亞的感覺，所以房屋設計上，有東南亞風格的外牆、綠色種植等，與九龍塘常見的簡約房屋頗不同。」

相比萬丈高樓，小屋讓他有更多發揮：「從外在建築到室內設計，兩者可同步由我創作，去為屋主塑造一個生活空間，成功感很大。」在外國，大眾住獨立屋很平常，香港只有納米樓當道：「所以設計小屋的機會很少。」Chris 曾回到少時的建築啟蒙地英國，在鬼才建築師 Thomas Heatherwick 的公司工作兩年多，找新衝擊。「讀書時我還未認識這位大師，他設計了（二〇一〇年）上海世界博覽會的英國『種子』館，便紅起來。」英國館的設計確實很驚艷，用六萬支內有種子的透明亞加力膠管，四方八面「刺穿」一個盒形空間，居然令整座建築，活像一朵輕盈的蒲公英。「Thomas 是很瘋狂的人，他不是讀建築出身，思維與傳統建築師不同。他的設計方式，是要做別人沒做過的東西，要 make a difference。」

Chris 參與 Thomas 在上海設計的「千樹」大型商業建築，有商場、寫字樓和酒店，與公園為鄰。「Thomas 的

出發點是將園景和建築結合。」今次出其不意的點子，
落在用來支撐建築物的柱。一般設計師理所當然覺得，
要把柱盡量隱藏，騰出更多室內空間。「Thomas 就想，
為何柱一定要在建築物內，不能放在外邊？」結果他以
上千根外露的柱作為設計特色，整體建築呈階梯形，柱
上還栽種了植物。雖然有人批評，層級式的建築外牆配
上植物，看來像山墳，但 Chris 覺得，重點是 Thomas 的
設計精神：「就是在既有的框框內，做一些突破。雖然很
難做到，但我現在做設計，都會保持這個 mindset。設計
師是有能力創造改變的人。沒有設計，生活很多問題都

— 　上圖｜初中時 Chris 參加未來校園建築設計比賽，畫設計圖已似模似樣。

沒法用另類思維解決。在這層面上，設計很值得大眾探討，尤其現在人人都追求社會改變。」

● 家居設計的價值

在英國工作的日子，Chris 留意到當地和香港的建築教育大不同。「在香港讀建築，是訓練你做建築師。外國比較開放，英國很多人讀完建築，會做藝術、做電影、做遊戲設計等。」香港人大多把建築師和起樓畫上等號。「其實讀建築是全面的設計訓練，令人有批判性思考，可應用在所有事情上。」他笑說：「我覺得建築師真的什麼都可以做。」現時他與平面設計師朋友關子軒（Jason Kwan）成立「白本」工作室，創作範疇就很廣，包括品牌、家具、建築和室內設計等。「Jason 的專業是平面，我的專業是空間，大家合作起來，能做更多類型的設計。」

譬如二〇一九年，白本工作室參加香港傢俬裝飾廠商總會主辦的「Project HK-UK: Design, Artistry and Craftsmanship」企劃，有機會與本地和英國設計師交流，並設計一件家具作展覽。「大會設定我們這件家具的用家，是字體設計師 Sammy Or（柯熾堅），於是想到圍繞中文字和書法概念，設計一張書桌。」書桌的形態，模仿書法一橫一直的筆劃而成。Chris 覺得一般人沒為意，做家居設計時，家具是重要元素。「現在大部分單位，

圖片提供 | Heatherwick Studio

圖片提供 | Heatherwick Studio

— 上圖 | Chris 在著名建築師
　 Thomas Heatherwick 的公司工
　 作了兩年多，有份設計上海「千
　 樹」大型商業建築。

— 下圖 | 千樹項目一反傳統，把支
　 撐建築物的柱「由內移外」，用
　 來栽種植物。

都用簡約的白牆和木地板，如果沒家具襯托，是不會有 character 的。」他曾為一位鍾情日式禪意的業主設計家居，便花很多時間搜羅風格合適的家具。

不過 Chris 明白，香港寸金尺土得畸形，大部分人在家只能求空間，多於覓風格。「遇過很多香港客人，最需要是增加儲物空間，錢都花在這些設計。而且香港買樓貴，裝修貴，大眾沒法花費太多在家具上。」他說相對下，外國的居住空間與文化，令家具更有用武之地。「我在英國時，看見一般市民都買 designer furniture（設計師品牌家具）。他們的概念是，家具能用一輩子，為何不花多點錢買質素好的？二手 designer furniture 也有市場，因為大家明白家具是有價值的東西。」

家具以至家居設計，既然有價，到底與你的生活有多相干？最近 Chris 參與台灣的養老建築項目，看到某個長者族群的需要。「中產以上的老人，對退休生活有要求，想找個地方好好過下半生。中國有度假村形式的養老建築，在台灣也開始出現。」他與台灣建築師合作，籌備在台中發展這種建築。如果只著重奢華裝潢，Chris 覺得不過是豪宅式包裝，而不是關注用家的生活。「我們的概念是村內有療養設施和團隊，老人之間有 community，可認識新朋友。另外會設計 hostel，讓親友到訪時留宿。」

— 二〇一九年白本工作室以中文字
和書法為靈感，設計特色書桌。

訪問之時，他正在做資料搜集，希望取外國之長：「北歐有很多好例子，他們設計公屋或老人院的做法，其實分別不大。」所謂「分別不大」，說的是設計的金科玉律：「因為都是針對某個族群，以人為本去做。」由一桌一椅到家居，設計本應這樣，才不致脫離生活吧。

— 上圖｜Chris 曾為鍾情日式禪意的業主設計家居，搜羅合襯家具成為重要一環。

為何長椅不能同時是一張桌？
我的設計就是源自這個問題。

12

GARY HON

我想令人快樂

「常說設計要以人為本，但以人的什麼為本呢？我覺得要以心為本，作品令普羅大眾容易接受，而不是一些很高深的東西。」

韓曉峯

建築師韓曉峯（Gary Hon）拿著的圓板，是他早年設計的「流動草坡」模型。作品實際尺寸大很多，架起來是斜台，讓人在石屎森林隨時有片綠洲，整個人躺上去休息。它名為「S-Scape Ground」，取 escape 諧音：「建築物有逃生走火通道，那心靈上可否也有逃生口？有時在壓迫的工作環境，我都想有個異度空間，跳進去放鬆。」建築師在香港做私人住宅項目，難逃為「炒樓」賺錢的發展商打工，Gary 也試過，覺得設計不應遺忘以人為本的初衷，於是成立自家設計室：「以『人』為出發點去創作，能令人快樂，便是好的設計。」世界常崩壞，假如設計令人有多些安多酚，也算功德無量。

● 照顧病患祖父的啟示

與 Gary 閒聊，感覺他是個溫文的顧家男。訪問時他笑咪咪說，太太預產期快到，將誕下家中第一個小孩。「我太太也是建築師，設計室是我們一起開設的，她主要負責給我意見。我們讀書已相識，是大學同學。」他在香港大學讀建築學士和碩士：「建築是我進入設計世界的起步點。之後慢慢發現，由一件小物件到大型展覽裝置，以至一座建築物，都有設計元素在內，其實設計無處不在。」他記得大學時代去日本旅行，參觀金澤 21 世紀美術館，大開眼界。美術館是 SANAA 建築事務所（由著

名日本建築師妹島和世及西澤立衛成立）之作：「那是一
座開放式的圓形建築，可讓參觀者自由地流動。」舉個
例，這種罕見的圓形建築沒前後之分，所以沿著「圓周」
多處，都能設出入口。「當時覺得，原來設計能令空間變
得那麼有趣。」

畢業後進則樓工作，Gary 面對的是另一種現實，「有段
時間做很多私人『炒樓』項目。好的建築理應可以改善
生活，但這些項目的發展商，往往把設計重點放在如何

賺取最大利潤，『炒盡』每平方呎的樓面面積。」他說那時初出茅廬，有些迷失，不過在生活中，他重新發現設計能幫助別人。「那時我爺爺吸煙太多，患慢性阻塞性肺病，肺功能一天一天衰退，要用氧氣機幫助呼吸。我陪他去醫院，看見醫療器材感覺冷冰冰的，明白他為何不想用。」Gary 自小由祖父照顧，關係親密，自然想盡方法讓老人家好過一點。「我看護理書籍說，做呼吸練習時，可以想像聞花香而吸氣，想像吹蠟燭來呼氣。我便畫了一些花和蠟燭的插圖，又把飲管剪短模仿香煙，讓爺爺用來練習呼吸。我發現這些設計雖然微小，但很人性化，能安撫他的情緒，令他心靈上獲得支持，肯去練呼吸。」

工作數年後，他成立設計室「WOWOW STUDIO」，作品強調的，就是滿足心靈需要。「WOWOW 的意思是，每個設計都想令人快樂、驚喜得發出『嘩嘩』聲。常說設計要以人為本，但以人的什麼為本呢？我覺得要以心為本，作品令普羅大眾容易接受，而不是一些很高深的東西。」

● 至少能做一門之主

文首提到的「流動草坡」S-Scape Ground，是 WOWOW STUDIO 頭炮作品之一，曾參加二〇一五年香港區「港深城市\建築雙城雙年展」。展覽主題是「2050 活在我

城」，以建築、攝影等不同創作界別的展品，呈現大家對二〇五〇年的城市想像。Gary 共設計了三件「家具」：「你可以說是類似家具的作品。我的概念是做『動態的內建築』，這個詞彙是我自己想出來的。『內建築』意指建築內的『建築』，在舊有空間中創造新空間；『動態』的意思是，透過特別的結構營造可移動的空間。」例如 S-Scape Ground 的圓形結構，壓扁時是地氈，架起時是斜台，可三百六十度轉動，讓你從哪個方向都能躺下休息。另外 Gary 設計了「Hugging Bench」，是以搖搖板原理製作的梳化，底座能左傾右擺，當坐在梳化一端的人較輕時，自然會滑向另一端較重的人。「這樣大家就會擁在一起。展覽時很多人玩得很開心！」他的暖男設計底

— 　上圖｜S-Scape Ground 可讓人隨意躺卧和三百六十度轉動。

— 上圖｜Hugging Bench 曾於二〇一五年香港區「港深城市＼建築雙城雙年展」展出。

— 下圖｜二〇一六年 Hugging Bench 曾參與香港設計師協會新生代設計獎展覽，在 K11 商場展出，大受小孩歡迎。

蘊是：「小時候我們常抱著父母，長大後卻覺得尷尬，很少這樣做。我想透過這張梳化，鼓勵大家多些擁抱，勇敢向身邊人表達愛意。」

第三件作品「Door Furniture」，是一道可化身不同家具的門，原創性足以令他申請了發明專利。「工作時我常畫住宅圖則，發覺屋內每道門推開來，都佔了一些大家用不到的空間。」香港寸金尺土，那小小的閒置空間也價值不菲：「算起來可能花了你數十萬元。」納米樓常見的省位法，是用趟門取代推拉門，Gary 居然想到保留門框，將門板拆走，換上附磁石的布套板，能摺合成桌、椅、卧墊等不同家具。「除了功能性，設計也著重心靈需要，我想讓人發揮創意，滿足自己的創作慾。」做不了完美屋主，至少能做一門之主。「我們的住屋空間有限，空間用途及家具佈局已被定性，欠缺可自由改造的地方，Door Furniture 起碼讓人有一點自主性，能把空間改造得更適合自己。」為了拿發明專利，製作 Door Furniture 要多花一重保密工夫。「特地找數間廠，分開做不同組件，最後自己組裝，才能避免設計事前曝光。」專利袋袋平安了，是否他日會正式推出？「會的，但我想再改良物料，令它輕身點，也要研究一下成本問題才生產。」

— Door Furniture 以布套板取代傳統門板，能摺合成不同家具。

● 設計就如空氣

主理 WOWOW STUDIO 多年，Gary 的理念沒變，想作品好玩互動，令人快樂。二〇一九年他參與 K11 商場的「ME：MILLENNIALS SERIES 3.0：ME TIME」多媒體藝術展，應展覽主題「享受獨處時光」，創作一系列裝置及場地設計，就很有玩味。其中一個像巨型倉鼠滾輪的「Me-Drawing Loop」，讓人可在內一邊行走，一邊在滾輪上畫畫。「這個裝置很受歡迎，小朋友尤其玩得開心。」香港最貴是空間，很多人在家想獨處也不易。近年 Gary 關注到另一群體，則大有空間獨處，生活卻不愜意。

「這幾年我都有回自己的中學做導師，帶學生一起做義工，探訪公屋的獨居老人，替他們清潔家居。」骯髒雜物和膠袋堆積如山，他見怪不怪。「有些老人家把東西掛在衣架，滿屋都是，又或很多物件擱在上格床，他根本拿不到，也清理不到。我們便逐件拿下來，問他要不要，又替他洗擦廚房那些『千年』油漬。」他說來沒厭惡，只慨嘆：「那些單位對一個獨居老人來說，其實空間很大，但雜物的壓迫感令人喘不過氣。有些連義工也找不到的隱居老人，情況更不知差到什麼地步。」Gary 數年前曾參加建築設計比賽，他的提案就是獨居老人與青年的共居房屋。歐美早有「跨代共居」計劃，近年香港也有相關討論，概念就如 Gary 當時所想：「很多年輕人居住空間不足，而獨居老人家中有的是地方，假如能配

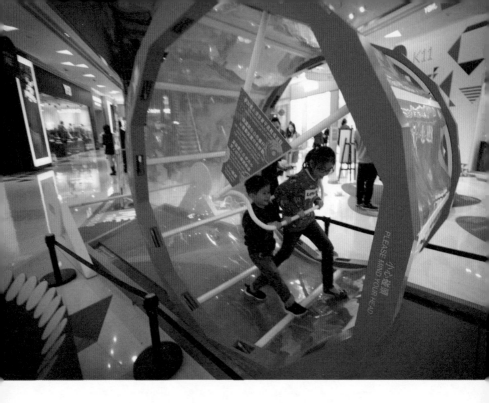

對合適的人一起居住，設計一些共用空間，那大家便有照應，互惠互利。」

不過在香港，土地問題像風土病。家裡沒空間，那走上街頭，又有什麼能令人好過些？「這樣說來，的確可以從設計公共空間著手。」他想起自己讀建築碩士時，參加過二〇〇八年首爾「Seoul Design Olympiad」設計比賽，要構思一個未來城市可持續發展的方案。「那時我在想，一個城市的面積，很大百分比是道路，如何能充分

― 上圖｜Me-Drawing Loop 設計形如倉鼠滾輪，令小孩也能推動巨輪，在 K11 商場二〇一九年的「ME：MILLENNIALS SERIES 3.0：ME TIME」多媒體藝術展展出。

利用這些空間？從城市規劃的角度出發，我想到在公共交通的車頂種植，做成 mobile green roof，可流動地綠化道路和整個城市。」假如在香港等巴士時，看到車頂長著花花草草，總比只在路邊吸廢氣，來得心曠神怡一點吧？設計最後贏了比賽的榮譽提名獎。「那是我最早期的作品，日後有機會，也想做多些參與社區的設計。」翻查資料，當年首爾的比賽以「設計就是空氣」（Design is Air）為主題，事隔十多年，Gary 借用相同比喻作結：「我覺得設計就如空氣，或者你沒為意它存在，其實它到處都是，是生活的必需品。遇上窘境，不妨深呼吸一口新鮮空氣，以設計思維打破困局。」

我覺得設計就如空氣，或者你沒為意它存在，其實它到處都是，是生活的必需品。

本篇相片部分由WOWOW STUDIO提供

韓曉峯．我想令人快樂

CHAPTER 4

PLAY

正所謂「吊頸都要唞氣」，完全沒閒暇的生活會令人窒息。有空時想逛逛公園、看本書或玩個遊戲？這些體驗的好壞，都與設計的優劣有關。

閒

DYLAN KWOK
CHAN HEI SHING
RICKY LAI
CYRIL LEE

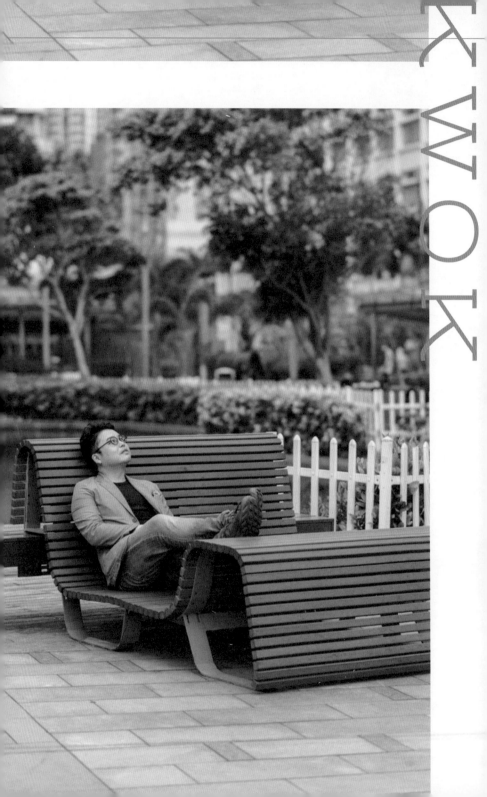

公共空間
不是閒角

「我覺得人始終離不開自然環境。公園也是一種自然環境，讓人看到草地。」

郭達麟

D Y L A N

設計師郭達麟（Dylan Kwok）家住大埔，這天老遠跑來西灣河愛秩序灣公園，解說他在這裡設計的長椅。「因為這個 project 我才多來東區！設計長椅是很貼地的事，每次看見有街坊坐著，都覺得很開心。」Dylan 曾在芬蘭讀空間和家具設計，多年來對公共空間情有獨鍾。公園長椅做好後，他觀察過用家反應。「記得晚上有街坊跟我說，他家裡不好坐，慣了吃飽飯便來公園。」我們都知：「香港最矜貴就是空間。」當安樂窩難求，某程度上，公共空間變得更重要。讓你悠閒片刻的公園，其實不是社會閒角，公共空間設計也非等閒事。

● 騎劫公園長椅

這個長椅項目，由 Dylan 與另一位設計師白宇軒（Hinz Pak）合作設計，早在二〇一七年起設置在公園。當時康樂及文化事務署轄下的藝術推廣辦事處，推出公共藝術項目「城市藝裳計劃：樂坐其中」，邀請多組藝術家和設計師，為全港二十個公園、遊樂場等公共空間設計「藝術座椅」。Dylan 和 Hinz 獲分派來西灣河愛秩序灣公園：「我們都不是住這區，所以實地 research 很重要。這個公園本身很舒服，最初我和 Hinz 來到，數過這裡有六十多張座椅，座位其實很充足，根本說服不了自己做更多新椅！」畫蛇添足沒意思，於是 Dylan 繼續觀察：

「早午晚不同時段都來看，我覺得每個公園，總有些地方
能改善。」香港的公共空間，時有千奇百怪的設計為人
詬病。看著看著，他們發覺公園也有弔詭之處。

「明明有片草地，旁邊的長椅卻背著它。」長椅有扶手和
椅背，只容你向一個方向坐下。「見過街坊想面向草地，
勉強靠著椅背後面坐。其實拆走扶手和椅背，已能解決
問題。」他們由此想到，不如就這樣改裝：在十張椅上
加插波浪形組件，令每張工整的長椅上，像長出一張流

圖片提供 | Dennis Soap

線形新椅，坐法多了，又不用增加公園的椅子數量。作品名為「Hack-a-Bench」，意思就是「騎劫」原有椅子的設計。波浪形組件有不同形態，是收集民意後的結果。Dylan 帶來椅子模型，有一塊類似捲製壽司用的竹簾：「當時就用這個，讓街坊隨意扭出他們想要的椅子形狀。」有些椅子改裝後，可讓人貼近地面，仰臥而坐。「收集意見時，知道外傭姐姐在家不方便隨意伸展雙腿，這是為她們而設的，也方便她們假日在公園，圍坐一起開 party。」

從前只讓人筆直坐下的椅子變了樣，Dylan 開始看到有位輪椅老伯，常抱著枕頭來：「外傭姐姐會扶他躺上椅子曬太陽。」聽來微小的改變，令老伯找到恩物。「好

— 上圖 | 長椅改裝前（左），只讓人背向草地坐，浪費青蔥景
　　色，改裝後（右）有兩種坐法，任君選擇。

圖片提供 ｜ Dennis Soap

圖片提供 ｜ Dennis Soap

— Dylan 曾為 Hack-a-Bench 的設計收集民意，讓街坊扭動
模型，表達自己喜歡的椅子形狀。

郭達麟・公共空間不是罔角

的設計，不一定是技術上很突破的發明，可以是很生活化的東西。記得有位大學老師跟我說過，沒有鞋帶末端的膠頭，你根本綁不了鞋帶；萬字夾不過是一條鐵線，但它很有用。兩者都是很好的例子，體現設計和生活的關係。」

● 為何不弄好公共空間？

按藝術推廣辦事處的計劃，Hack-a-Bench 可在愛秩序灣公園放置三年，訪問 Dylan 時大限將至：「這是我近年最自豪的 project。」二〇一八年 Hack-a-Bench 曾參加美國 IDA 國際設計大獎（International Design Awards），在「Design for Society」的界別獲金獎。同年 Dylan 亦與本地藝團合作，令公園和椅子成為舞蹈表演場地。他笑說，這些都是「策略性行動」，讓更多人了解 Hack-a-Bench 的價值。「我想透過不同方式告訴政府，長椅不一定要有扶手和椅背，其他設計也可行的。若拆了就沒證據啦！希望這些椅能繼續留在公園吧。」

可能大家覺得公園而已，無傷大雅，設計如何有什麼分別？舉個例，遊客在紐約總要去 Central Park，不滾滾草地也拍照「打個卡」，來香港卻不至於嚷著去維多利亞公園。Dylan 也喜歡 Central Park：「它空間很大，設計也很好。公園的界線非常清晰，但完全沒用上圍欄，只有樹木，所以無論你在外面哪一方，都一定有路進去。」

他記得二〇〇五年去 Central Park 時，看見夫妻檔藝術家 Christo 和 Jeanne-Claude 的大型裝置「The Gates」，用七千五百個門框形成一條步道，每道門都垂掛著橙黃色的布，隨風飄揚，走在其中如詩如畫。「當時覺得『嘩！這就是藝術啊！』看得很感動。這些事能在香港的公園發生嗎？比較難，因為有很多規例。」

製作 Hack-a-Bench 令他知道，公園牽涉很多部門。「譬如康文署的公園，若有水池，那部分是由水務署管理的，椅子維修則是建築署負責。」你想在公園有所動作，必須與各方周旋。另一邊廂，大眾也說不上把很多心思，放在公共空間上。Dylan 有一番見解：「我覺得有一個

— 　上圖｜椅子改裝後可讓人仰臥而坐，成為輪椅老伯曬太陽的恩物。

圖片提供｜Maximillian Cheng

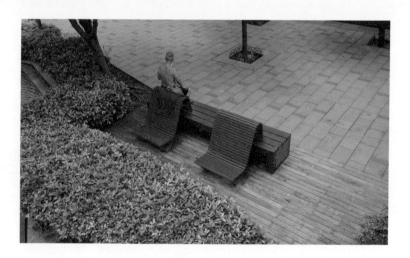

— 上圖｜二〇一八年 Dylan 與藝團合作，促成《SWIM 1.0》環境舞蹈
　　表演，舞蹈員在 Hack-a-Bench 帶領大眾，將草地想像成泳池。

— 下圖｜Dylan 樂見街坊隨心使用 Hack-a-Bench。

很深層次的文化原因。香港以前是殖民地，面對九七回歸，大家有一種『這個地方遲早要交還，不必弄那麼好』的想法。」聽來像租樓的人，不會花錢裝修一樣。「Exactly！但我覺得這種心態是不對的，你租樓也可以住好些，而公園是很值得大家去付出、去弄好的空間。」

● **踩界的樓盤裝置**

在 Dylan 的設計路上，「空間」一直是關鍵字，初出茅廬已令他陷入反思。九七回歸他移民加拿大，大學在多倫多讀室內設計，最早期的工作，是設計高級百貨公司的貴賓購物房。「我根本不知有這種 VIP 房，平常不讓普通人進去的。我看著設計圖則，房間超大，還有廁所，老闆說通常只讓四、五個客人進來，多是明星。」現在 Dylan 當然明白，VIP 房有商業用途，但年少的他滿腦疑惑：「用那麼多資源設計一間房，受惠的人卻很少，當時我覺得很不 make sense、很不自在。」不想「離地」下去，後來他跑去芬蘭讀空間和家具設計碩士，畢業後，在當地做過城市規劃的設計研究。至今不變的是：「我很喜歡『踩界』，想知道空間的界線在哪裡。」

即是什麼意思？二○一八年他參與「港澳視覺藝術雙年展」，做過一個作品「倚儱 1 號」，就是很過癮的例子。雙年展的香港部分以「城市觸覺：建談城市相遇」為題，請多位參展人透過作品，「呈現空間設計如何塑造都市

人的生活形態」。香港人的生活形態？一句到尾，就是空間昂貴。Dylan 的倚儷 1 號，刻意模仿港式樓盤來命名，戲稱是「前所未有的真正『上車盤』」，實際上只是一個由木箱改裝而成的空間，僅四平方米。「木箱是空的，拆開來可以組成一桌兩椅，我還放了一張單人床褥（約 2.5 呎 × 6 呎）進去，中午我便睡覺。其他時間我就像開店一樣，穿西裝坐在那裡推銷倚儷 1 號，和參觀的人交談。」曾經有人真的想買這個「樓盤」，卻被 Dylan 開天殺價嚇退：「香港的樓價真是如此荒謬呀！我就是想看看他的反應。」

作品先後在北京、敦煌和杭州展出，每次有人坐下，Dylan 都會問對方：「你的理想安樂窩是怎樣的？覺得自然環境、建築設計、交通配套、公共設施，哪樣最重要？」統計下來，最多人看重自然環境。「有位小妹妹選了交通配套，我還奇怪她怎會那麼老成，原來她是想有交通方便到達沙灘！我覺得人始終離不開自然環境。公園也是一種自然環境，讓人看到草地。當然人造環境不可缺，提高人類在大自然的生存率，但也令我們變得『離地』。」另一發現是，倚儷 1 號空間雖小，但只要參觀者與 Dylan 二人「共處一箱」，明明身在廣大的展場，也頓覺有私人空間。「可能在 co-working space（共享工作室），也可設計這樣的裝置。私人和公共空間的界線在哪裡？無論做功能性的設計或藝術創作，我都愛提出這個問題，足夠我花一生時間去解答。」

—　　僅四平方米的「倚傭 1 號」偽樓盤裝置，反映港人生
　　　活面貌。

好的設計，不一定是技術上很突破的發明，可以是很生活化的東西。

14

好書
自有美感教育

「若書店愈來愈多書設計得美，大家逛著看著，
美感會慢慢被薰陶出來。」

陳曦成

訪問書籍設計師陳曦成，有段小插曲。在約定見面的前一夜，他來電致歉說改期，因他有本書出了印刷問題，正在印刷廠處理，怕弄得太夜翌日沒精神。改天再見曦成，才知那夜他工作至凌晨二時才走。行外人或者不知，印刷書本時，設計師會在場檢查細節。「與網上的東西不同，書印了就沒法改，要看緊啊。」他努力把關，但一般人買書時，大概從沒想起書籍設計師。「那又沒所謂，只要他拿起書來覺得美，讀得舒服，就可以了。書是大家能帶回家的文化商品，當它有美感，其實能起教育作用。」所謂生活中的美感教育，就是如此。

● 書是六面的立體

曦成二〇一四年成立設計公司時，名字直截了當，叫「曦成製本」（Hei Shing Book Design）：「現在近八成工作是書籍設計，這是我想做的定位。」如此專注於書籍的設計室，在香港寥寥可數。「也是，最初起步較難，但慢慢做下去還可以。」平常大家可能沒為意，書其實有很多種，曦成一口氣說：「我設計兩大類書，第一類是展覽場刊、藝術家作品集、攝影集、大公司年報等；第二類是出版社推出的、平常在書店賣的書。」雖然相對而言，他說後者的設計和印刷費通常較少：「但我覺得一定要做普羅大眾看的書。展覽和藝術書有時是非賣品，或只

有某個目標讀者群，未必人人會看到。書店賣的書就不同，所有人都接觸得到，大眾的 feedback 對我來說很重要。」想書本貼近大眾，他暗地裡還有個期望：「若書店愈來愈多書設計得美，大家逛著看著，美感會慢慢被薰陶出來。為何日本的設計那麼進步？跟它街上的招牌、建築和書籍等事事皆美的薰陶有關。」

他常逛書店，但自嘲職業病太重：「拿起一本書，就會看人家的字體、用色、字距、行距做得好不好，很難專心

看內容。我也覺得自己很恐怖！」對出版的喜好，早在他讀香港理工大學視覺傳達設計系時開始。「不過當時關於書籍設計的學科，其實很少。」到大學二年級，曦成在《號外》雜誌做實習設計師，有天看到雜誌刊出著名書籍設計師孫浚良的訪問，才忽然開竅。「別說現在很多人不知什麼是書籍設計師，當時我讀到訪問，才知世上有這種職業！」孫浚良所談的，令曦成發覺自己懂的只是冰山一角。「他很著重書的形態和形狀，會用不同物料做書，又挑戰傳統印刷方法。這些跟我在學校學 layout design（版式設計）、typography（字體排印學）、封面設計等較平面的概念不同。那時覺得很震撼，原來書籍設計可以那麼富實驗性。」

幾年後曦成去倫敦讀書籍藝術（book arts）碩士，便盡情實驗書的藝術性，回港後出版著作《英倫書藝之旅》記錄見聞。他身兼設計師和作者，將英文書名定為《POP-UP LONDON：exploring the secret of Book Arts》，書口（全書三百多頁合起來的邊緣）設計令人一見難忘：向左和右攤平，會分別出現「POP-UP」和「LONDON」兩組不同字樣。「逾十年前（二〇〇九年）出這本書至今，我都很強調，書是一個有六面的立體，書籍設計不只做封面，而是全方位的創作。」

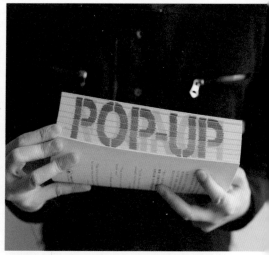

— 書是六面的立體，看曦成在二
　○○九年設計的《英倫書藝之
　旅》，書口設計也可發揮心思。

— 《街坊老店 II──金漆招牌》設計具層疊感，呼應昔日街
　上招牌的高低錯落。書內以長長的拉頁，呈現招牌的演變。

● 費時三年做一本書

一本書的誕生，背後鐵三角是作者、編輯和設計師。「我一定要先看作者的稿，把內容消化，才構思設計風格，再跟編輯溝通。」曦成自立門戶前，曾在大型出版社工作。「以前年少氣盛，與作者和編輯意見不合時，有很多爭辯。」設計構思不被採納，他會不忿，向編輯寫千字電郵力挽狂瀾；又試過因設計上的編排，他想作者刪減文章一個字而已，卻不果，憋了一肚氣。工作多年後，人大了，他說最大改變，是更懂得考量別人感受，去成就好的設計。「現在我會覺得，若最終只有我喜歡那本書，但作者不滿意，是沒意思的。始終作者是整本書的核心。」

曦成明白作者寫書像懷胎十月，大汗淋漓生孩子。近年他最滿意的作品，是記錄香港老店和招牌歷史的《街坊老店 II——金漆招牌》，他與從事本土文化研究的作者吳文正，斷斷續續做了三年，才嘔心瀝血完成。「因為作者愈寫愈多內容！基本上由一本書寫成兩本書的分量，我的設計便依著內容慢慢醞釀出來。」他笑說：「過程太漫長了，很痛苦！不過最終成品做得好，便什麼都沒所謂了。」作者吳文正是攝影師，原意是出一本老店攝影集，寫下店主的故事。誰知這部分做好了，他又欲罷不能，研究老店裝潢和招牌美學，再寫了一本圖文集出來。曦成因而想到一種獨特的書本結構：將攝影集做成

大書，圖文集做成小書，再加一個更小的封面，把三者裝訂在一起。「我想用這種層層疊的效果，帶出昔日街上招牌林立、高低錯落的感覺。很多傳統招牌會在黑色木牌上貼金箔字，所以小封面選用黑色，印金色字，亦呼應了書名的『金漆招牌』。」

書中有些內頁能摺疊和延伸，例如寫招牌隨時代演變，擁有悠長歷史，就以長長的拉頁來呈現。圖文和設計也是心思之作，唯一美中不足是，此書由保育香港文物的「衞奕信勳爵文物信託」資助出版，是非賣品。雖然《街坊老店 II——金漆招牌》在公共圖書館上架，但自二〇一七年出版後，曦成至今仍不斷收到買書查詢。「有質素的內容很難求，我也希望這本書，將來有機會加印發售。」

● **生活體驗很重要**

除了主理設計室，曦成也在大專院校教書籍設計的相關課程，明明很忙，「我還喜歡做 book arts，只是沒太多時間做。」他說多年前在倫敦讀 book arts 碩士，屬偏門之選：「其實 book arts 沒什麼高深莫測，跟所有藝術一樣，都是讓藝術家將自身想法，或對世界的感知表達出來。藝術的媒介可以是油畫、陶瓷、裝置等，而 book arts 用的是書罷了。」香港有個雙月誌企劃「蛋誌」，就以 book arts 概念，每期邀請八位藝術家按同一主題，

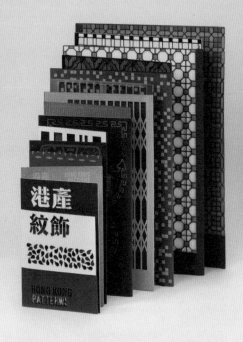

設計掌心尺寸的迷你書，放在扭蛋中發售，曦成也曾參與。「你要投錢入扭蛋機買的，很有趣。」

他拿出為蛋誌設計的作品《京·途上》，「那期的主題是『路』。我差不多每年都去日本旅行，去年（二〇一九年）第一次去京都，很喜歡當地古色古香，有很多文化

— 迷你書《京・途上》由日本和紙
摺疊而成，紙質倍添和式詩意。

見聞，超開心！於是做這本書，記錄自己去過的地方。」
旅途是一條路，小書由一條長長的日本和紙摺疊而成，
拉開來有「路」的意味。曦成以鐳射切割，在紙上裁出
京都金閣寺、八坂神社等歷史建築的形狀，又寫了一首
詩，談遊覽感受。正如蛋誌企劃的介紹說，「書本可以只
是一張紙，可以立體、三尖八角、一個球體、無字、非
紙製，書本可以是一件裝置，一件藝術品。」曦成想起
當代藝術大師徐冰：「最出名的 book arts，可說是他的作
品《天書》。」《天書》是大型裝置，內有百多本中式線
裝書，印上徐冰自創的「偽漢字」，看在眼裡很熟悉，
卻又無人能看懂，令人反思建制和文化系統。

Book arts 可登上國際藝壇，也能走進坊間。曦成說，
近年香港興起 zine，即獨立出版的手作書，刺激不少
書籍設計。「日本和台灣也很流行。香港 JCCAC（賽馬
會創意藝術中心）、九龍城書節等，都舉辦很多手作市
集，有一批創作人喜歡做 zine，是推動手作書很好的起
步。」Zine 的特色是編採自主，小量印製，沒廣告和市
場包袱，創作自然更無拘無束，談生活、文化或社會運
動，什麼都行。「有些實驗性的 zine 只有數頁紙，同樣
能表達自己的理念，有設計和藝術性。而且 zine 也多人
買啊，它傳遞訊息的層面很生活化。」作為設計師，他
覺得生活很重要：「像我做《京・途上》，也是有生活體
驗，才能將想法和感受融入設計中。」

STORY 14

書是一個有六面的立體，書籍設計不只做封面，而是全方位的創作。

RICKY LAI

你有留意
微型公園嗎？

「不想大家覺得公園很悶，只能千篇一律。我們可以做些改變。」

黎偉傑

●

黎偉傑（Ricky Lai）是一位設計師。他笑說：「別人再問，是哪類型的設計師？我常常不懂回答。」只因他涉獵的範疇太多，會做平面和品牌設計，主理珠寶設計師駐場空間，又參與翻新公園的設計項目。他的「履歷」其實正好反映，設計在生活中無遠弗屆。「與其說什麼是設計，不如先想想什麼是生活，因為設計就是源自生活。生活是否只有上班？不只設計師，人人都應該重新留意身邊微細的事物。」譬如，你有留意街上的微型公園嗎？他做翻新公園的設計：「就是不想大家覺得公園很悶，只能千篇一律。我們可以做些改變。」

● 生活如何　設計也必如何

Ricky 開始研究公園，是二〇一七年的事。「當時有個推廣設計的『Design Trust Futures Studio』項目（由設計專案資助平台「Design Trust」舉辦），邀請我參與。那年以微型公園為主題，探討香港的公共空間，想找一些新想法。他們不只找建築師、園景師等，還請來不同界別的設計師，譬如我本業做平面和品牌設計，也有人做產品設計的。」集思廣益，參與者費時多月研究和討論，分組提交未來微型公園的設計方案。所謂微型公園，泛指香港面積細小的休憩處、花園和遊樂場，橫街窄巷常見的，很多面積都小於一千平方米，蚊型至二百平方米

的絕不稀奇。不是說面積大是王道，或細小就等於差，但如 Ricky 說：「我曾在倫敦讀書，當地的公園是讓你隨時坐在大草地，拿起一本書來閱讀的地方。香港大部分公園都不是這回事，感覺不太舒服。」

香港缺乏空間是老掉牙的事實，生於鬧市罅隙的微型公園，若沒用心設計，難有好下場。Ricky 有感不只公園，無論哪個設計界別，你的設計如何，正反映你的城市如何，例如：「誰不想城市有好看的建築？但香港追求實

用，自然興建一幢幢筆直的樓，去放數量最多的單位。甚至消費者不買設計師作品，有時不是不想支持，而是他用幾百萬元買的單位只有二百平方呎，家裡沒空間放太多東西。」既然要設計未來的微型公園，他與組員便朝這個現實方向想：「假如有天，土地已貴得我們不能負擔，幾乎沒有公共空間了，公園的形態會怎樣？」

舒適的公園對他而言，該有鳥聲、有青草味、有陽光的溫度。他與組員有過很多狂想，譬如抽取這些公園元素，放在升降機或巴士站。「可能一進升降機便聽到鳥聲，或等巴士時能踏在草地上，將你置身『微型公園』。」最終的設計方案，同樣由公園元素出發：先製作草地、水池、椅子、禪園等不同「公園模件」，每當有人需要公園，便可自選模件，由貨車速遞到指定地點，系統以非牟利社企形式運作。

這樣公園的地點、大小和設施都悉隨尊便，既流動又個人化。聽來有點瘋狂？不過是配合未來空間欠奉的瘋狂生活吧。Ricky 回想，小組開始設計時，追溯過公園的歷史。公園由中世紀是貴族的打獵場所，發展至十六世紀成為富貴人家的園林，到現代演變為市區的一片綠洲，一直隨時代和生活改變，未來的香港公園亦然。

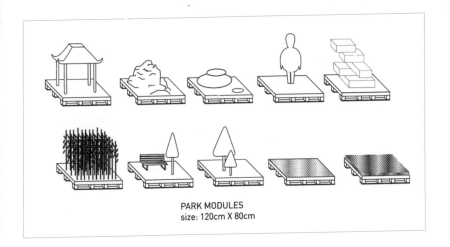

PARK MODULES
size: 120cm X 80cm

— 「公園速遞」系統的模件，依歐洲標準棧板尺寸（120cm
X 80cm）設計，易於放進貨車。客人用 app 下單，公園
便隨傳隨到。

● 以「佬」為本的公園

繼二○一七年構思未來微型公園，翌年 Ricky 再參與 Design Trust Futures Studio 項目，這次延續公園主題，由四組設計師，重新設計四個康樂及文化事務署現存的微型公園。Ricky 那組的成員，包括設計師曾首彥（Xavier Tsang）和建築師洪錦輝。他們負責的，是面積僅約三百七十六平方米的旺角砵蘭街休憩花園，設施只有一些棋桌和座椅。「既然有實在的地點，設計必須與周遭環境息息相關。」他多次實地觀察，形容這個夾在舊樓之間、位於馬會投注站對面的公園，「佬味」強勁。「來公園的幾乎全是男人，平均年齡超過五十歲，大家都在看馬經、喝啤酒和抽煙。」香港很多不起眼的微型公園，都是長者聚腳地。有個畫面令 Ricky 很深刻：「很多老伯習慣在這公園的草叢小便，其中有位行動不便的，即使一拐一拐地走，都要跨過欄杆在那裡小便！嘩，那是他對公園的歸屬感。」

不過草叢變公廁，當然衛生惡劣。砵蘭街是龍蛇雜處，如何令公園（尤其入夜後）感覺安全，路人也不會對長者用家產生負面觀感？常說「設計是為了解決問題」，並非口號。Ricky 與組員針對以上問題，萌生很多趣怪的初步概念，譬如設置一個巨型關公雕像！除了有地標性：「關公也夠正氣，黑白兩道都拜它，迎合地區特色呀！」馬迷是公園常客，加上砵蘭街聲色犬馬：「我們

— 上圖｜夾在舊樓之間的砵蘭街休憩花園，面積僅約三百七十六平方米。

— 下圖｜來砵蘭街休憩花園的，幾乎全是中、老年男士。

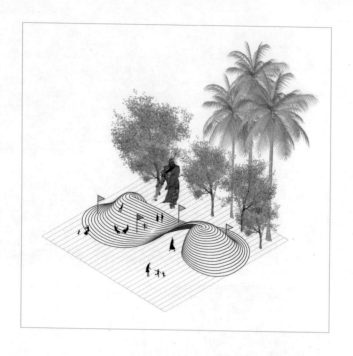

想過做一些可動的馬形椅子，老伯可以騎上去搖呀搖，
用勞動力為公園晚上亮起的燈充電。又想過做波浪形的
階梯式座位，下層設有公廁。」後來與康文署、建築署
等持份者商討，考慮到建築規例和預算費，小組再三研
究，將設計推倒重來。

Ricky 笑說工程預算費比想像中少，設計小組曾戲言，
「沒錢便翻新半個公園算了」，認真想，反而覺得可行。
「一個城市的建設有時可以慢一點，有些進程。如果保留
公園部分舊貌，可讓未習慣新設計的老人家慢慢適應。」

— 上圖｜砵蘭街是龍蛇雜處，設計小組初期想過，在公園設
置巨型關公像添正氣！

最後落實公園三分一的佈局依舊，其餘翻新為多用途空間，放置可自行組合的桌椅。這個「可移動」元素，源自告吹了的搖搖馬椅子：「一來想老人家多些活動身體，二來可由他們去演繹這個空間。你可拉開一張椅獨處，或合併幾張椅圍坐聊天，甚至將所有桌椅組成舞台，做中秋花燈晚會也行。」雖然沒興建公廁，但翻新後的公園，佈局會比從前通透，欄杆亦增高，令長者難再偷偷在草叢小便。「希望利用設計，改變人不良的使用習慣。」

● 少見多怪怎創新

二〇二〇年中訪問 Ricky 時，砵蘭街休憩花園正進行翻新工程。設計小組為這個「佬味公園」選了一個主題顏色，遍佈新桌椅和設施的，將是奪目鮮粉紅。他笑指，因粉紅是色情場所常見色調，符合砵蘭街一帶特色。「加上我想用很誇張的顏色，用視覺引人注意，重新看看這個公園的空間。」誰說老伯不能與鮮粉紅同席？宏觀點說，關於設計，當少見多怪太多，是否我們接受力太低？

「什麼叫創新？就是你未見過的東西。未見過，你自然會存疑，不知它可不可行。」Ricky 曾在倫敦中央聖馬丁學院（Central Saint Martins）讀設計，幾年前回到當地，在廣告公司「McCANN Enterprise」工作過一段日子。「我

— 翻新後公園將以鮮粉紅色示人，並有同色系的植物佈置，
　希望奪目的視覺形象帶來生氣。

覺得相對外國，香港對於設計的接受能力的確較低。籠統地說，設計是用來解決問題的，過程經過設計思維的分析，以及對美感的判斷。而美感這一環，香港人比較缺乏。」他舉例說：「外國很多美術館是免費進場的，你推著嬰兒車也可以進去，未必人人懂得欣賞大師名畫的筆觸，但這些日常活動建立了一種氛圍。反觀香港，有時大家去美術館會煞有介事拍照『打卡』，把它看作不尋常的特別活動，那怎能融入生活？」

身為設計師，Ricky 當然覺得設計本是日常，隨手拿起訪問時一直用來喝咖啡的杯：「這個也是設計呀。生活裡所有東西都是設計。」這亦解釋了為何多年來他參與的設計項目，類型幾乎無路可捉。「也因為我太貪玩，哈哈。」Ricky 近年在中環 PMQ 元創方，主理「Loupe」駐場空間，培育年輕珠寶設計師，現時則為北歐風格的珠寶店「Juvil」做品牌設計。回想設計軌道，他發覺：「無論做什麼設計，對我來說都是在 set up 一個場景。Loupe 是一個場景，公園也是一個場景，我設計好了，就讓相關的事情在這裡發生。即使品牌設計，其實也是 set up 一個框架，讓大眾去認識那個牌子。設計師從來都是一個中介人，擔當溝通的角色，這正是我覺得有趣的地方。」

無論做什麼設計，對我來說都是在set up 一個場景。Loupe 是一個場景，公園也是一個場景，我設計好了，就讓相關的事情在這裡發生。

CYRIL LEE

16

Life is like a box of....
board game

「玩遊戲能直觀地反映一個人的行為模式，並激發他產生行為改變，

這是一個超大的題目。」

李翊呈

「以前我很少玩 board game（桌上遊戲）。」李翊呈（Cyril Lee）說。偏偏過去數年，他花盡心思設計名為「L.O.O.P.」的 board game。我們將遊戲卡，一張張貼在他身後的白板上拍照。「L.O.O.P. 意指『life of ordinary people』。」是 L.O.O.P. 也是「碌」，這些遊戲卡背後，原來想訴說我們忙碌的一生。玩家要取得最多「快樂」分數才勝出：「玩的時候你可以做三種行動，『上班』、『購物』或『消費』。」人生真人騷嗎？他就是想你玩得快樂之餘，發現現實中物質和消費主義的弊病。「起碼可以令人對這些社會問題，有更多了解。」

● 用遊戲改變你

明明跟 Cyril 談遊戲，話題卻愈說愈認真，更沒想過會聊到長者家居安全和諾貝爾獎。只因我問他一個問題——為何忽然設計 board game？「這是一個很神奇的故事。」他開始娓娓道來。多年前，Cyril 從事設計研究工作，有次要訪問公屋長者住戶，研究有什麼產品設計，能防止他們在浴室滑倒。「我發覺最大問題是浴室積水，而積水是因為雜物太多。」身為設計師，那刻他非常矛盾：「我還要設計多一件產品出來嗎？理應令他們減少雜物才對。要不就重新設計整個浴室，但這方案在公屋並不可行……」

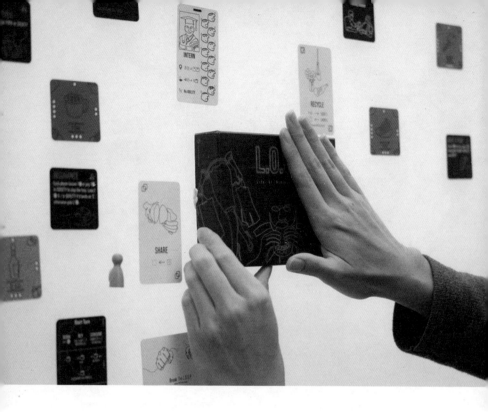

如果長者沒囤積雜物的壞習慣，大概不會衍生其他煩惱。那次研究工作令他發覺，解決問題最治本的方法，是不要錯在起跑線：「其實要令人有 mindset change（思維改變）和 behavioural change（行為改變）。」他開始自行研究：「看了很多外國大學的 research paper，讀到玩遊戲能直觀地反映一個人的行為模式，並激發他產生行為改變，這是一個超大的題目。我常常引用 flash game『Darfur is Dying』為例子。」達爾富爾（Darfur）是蘇丹西部的地區，人道救援工作者參與這個遊戲設計：「玩家

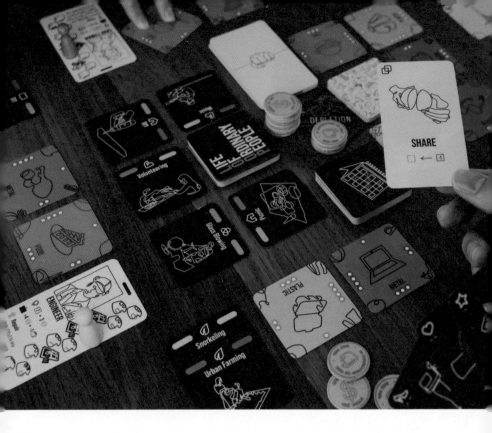

會化身當地難民，了解蘇丹的戰爭、政治和歷史。」甚至在遊戲過程中，玩家能去信美國國會表態，作出實質支援達爾富爾的行動。

埋首大量 research paper 後，二〇一五年 Cyril 設計名為「Material World」的 board game，以長者為對象，讓他們透過遊戲，明白囤積雜物非理想生活。「不過相比外國，香港的 board game 文化不太成熟，大家甚至常常將玩遊

— 上圖｜L.O.O.P. 可讓二至四人一起玩。

RECYCLE

戲和不務正業畫上等號，其實不知多少人因 game theory（博弈論）而獲諾貝爾獎。」Material World 只是 Cyril 在朋友間試玩的小實驗，但引發他想到更宏大的主題，構思 L.O.O.P.：「我們不需要待老了，才改變生活。人生追求的是『快樂』，但我們對這兩個字的理解很少。」他讀了諾貝爾經濟學獎得主兼心理學家 Daniel Kahneman 的著作《快思慢想》（*Thinking, Fast and Slow*）：「了解到人的認知和行為十分容易被影響，很多商家利用這種心理弱點，以追求『快樂』為名，誘使我們過度消費，來牟取暴利。」他將這些研究放諸 L.O.O.P.，二〇二〇年透過網上眾籌，準備正式推出。

● Why so serious?

如文首提及，L.O.O.P. 讓玩家做三種動作，包括「上班」、「購物」和「消費」，會增加或減去「快樂」分數。最「快樂」的人是最後贏家。「『購物』令你快樂，但需要錢，所以要『上班』賺錢，那又令你沒那麼快樂了。」寫實得令人汗顏。終極照妖鏡是：「『消費』意思是做一些活動，不過會消耗地球資源。當資源被耗盡，地球已完蛋，那一局遊戲便沒人能勝出。」消費和物質主義如何令生活和世界，走進萬劫不復的惡性循環，似乎玩一局 L.O.O.P. 已不言而喻。

Cyril 說，像 L.O.O.P. 這種具教育意義，主題認真的遊戲，

在遊戲界被歸類為「serious game」。「當然最重要還是要好玩！」否則被打入冷宮，背後有什麼理念也徒然。「最出名的 serious game，可謂 LEGO® SERIOUS PLAY®（簡稱 LSP）。那是讓一班成人玩 Lego 的工作坊，很多大公司都會舉辦。過程以 Lego 作為溝通工具，鼓勵人動手做一些東西出來，表達想法和解決問題，建立 design thinking（設計思維）。」或者你會問，生活本已很累人，玩遊戲而已，why so serious？對 Cyril 來說，不認真他才過意不去。「可能跟我的背景有關。我以前讀土木工程，大學畢業後曾在建築地盤做過工程師。工程可以幫人解決問題，但我只像一艘大船中的小螺絲，個人 input 太少了，所以想嘗試做設計，覺得較能表達自己的想法。到我重返校園讀產品設計，就更加會思考設計能有什麼價值和意義。」

那是 Cyril 在香港知專設計學院的日子。當時他加入校內一個研究小組「HKDI 社會設計工作室」，對他影響深遠。「認識了 Dr. Yanki Lee（工作室總監李欣琪博士），自此跟她一起做很多 social design（社會設計），例如用設計探討生死議題，完全開闊了我的視野。」後來他亦參與 Yanki 成立的社創設計室「啟民創社」，這個非牟利機構曾以「死物習作」為題，收集設計學生與長者的意見，跨代探討撒灰器的設計。「Yanki 令我知道，設計不只是做一張桌、一張椅出來，還可以做很多具社會價值的 projects。」

● 做設計界的黑體

現在 Cyril 自立門戶,將設計室名為「Blackbody Lab」,背後有一番宏大的寓意。「Blackbody 即黑體,是物理學中一種理想化的物體,能吸收任何波長的光線,再放射出來。我想做每個設計,都能吸收不同社會問題,消化過後,再散發一些正能量。」每次做新項目,他說最難並非設計過程:「反而事前的 research 最花工夫,要盡量收集意見。設計好了,之後如何生產和行銷,也很重要,這方面我以前都會忽略。」Cyril 曾設計鞋抽,在二〇一七年德國通用設計比賽(Universal Design Competition)獲獎,是他很早期的作品。「它讓你不用彎腰,坐著便能穿襪和鞋,長者、輪椅人士、膝蓋關節病患者都能用。設計上我至今仍

─　上圖│Cyril 以象徵消費主義的霓虹燈,作為 L.O.O.P. 的設計元素。

很滿意，問題是當時沒考慮製作成本太貴，市場相對又太小。雖然很難正式投產，但也讓我上了一課。」

那年在同一比賽獲獎的，還有他設計的剪刀，利用把手來轉換刀鋒方向，左、右撇子均可使用。Cyril 是左撇子，大呼痛苦：「世上所有工具都是為右撇子設計的！」坊間有極少量專為左撇子而設的剪刀，「那只是叫左、右撇子，分開使用不同工具。我想做的是 inclusive design（共融設計），令一件產品能適合所有人使用。」獲獎後他仍繼續研究，再改良剪刀設計，希望日後能投產發售。現時 Blackbody Lab 網店有售的，則是 Cyril 設計的 DIY「摺・錢包」，教你用回收的 A4 尺寸膠文件夾，徒手摺出一個

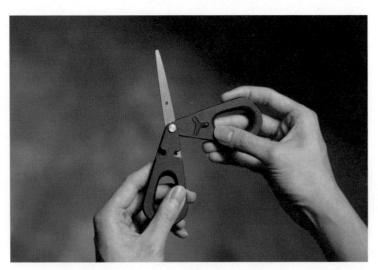

— 　左、右撇子均可使用的剪刀，轉動把手便能
　　改變刀鋒方向。

— 鞋抽是 Cyril 早期的作品，能輔
　助不便彎腰的人穿襪和鞋。

— 上圖｜Cyril 現時用的，就是自己設計的「摺·錢包」。

— 下圖｜製作「摺·錢包」基本上只需動用一雙手。

錢包，完全不需動用膠水或針線。「最初源於我的錢包用爛了，卻買不到合適的更換。」眼見網上有大量摺紙錢包教材，連 Starbucks 紙袋也拿來摺，他看得職業病發，嫌那些設計不完美。「相比紙，回收膠片既防水，又耐用得多。」

秉承 Blackbody Lab 宗旨，錢包以升級再造（upcycling）方式製作，回應減廢惜物的社會議題。Cyril 做過不少相關工作坊，教學連製成的錢包，收費才每位六十多元。「不過有些人都會嫌貴，覺得物料是廢膠，只值二十元。」設計理應有價，但他似乎不太挫敗：「很宏觀地看，即使你不買，但只要你看到我的產品，來跟我溝通，我便能了解你更多。人與人互相理解，是社會最重要的事，也是我喜歡 inclusive design 的原因。」

我想做每個設計，
都能吸收不同社會問題，消化過後，
再散發一些正能量。

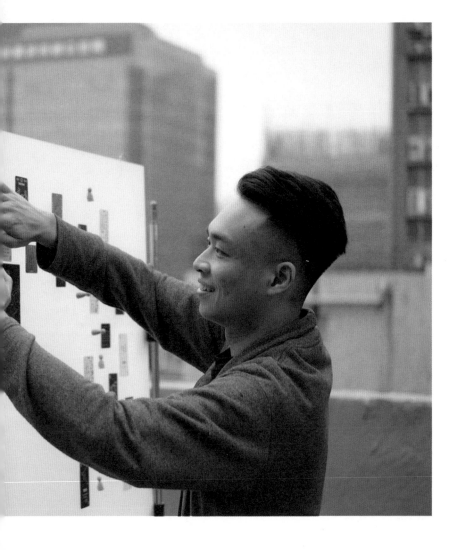

李翊呈 · Life is like a box of... board game

［責任編輯］
周怡玲

［書籍設計］
姚國豪

［書名］
活在設計──從衣食住閒開始

［策劃］
嚴志明、香港設計中心

［作者］
凌梓鎏

［攝影］
馬熙烈、梁灝頤

［出版］
三聯書店（香港）有限公司
香港北角英皇道四九九號北角工業大廈二十樓
Joint Publishing (H.K.) Co., Ltd.
20/F., North Point Industrial Building,
499 King's Road, North Point, Hong Kong

［香港發行］
香港聯合書刊物流有限公司
香港新界大埔汀麗路三十六號三字樓

［印刷］
美雅印刷製本有限公司
香港九龍觀塘榮業街六號四樓A室

［版次］
二〇二〇年七月香港第一版第一次印刷

［規格］
大三十二開（140mm × 210mm）二五六面

［國際書號］
ISBN 978-962-04-4669-6

三聯書店
http://jointpublishing.com

JPBooks.Plus
http://jpbooks.plus